未来をつくる建築 100

マーク・クシュナー

牧 忠峰 訳

The Future of
Architecture in
100 Buildings
Marc Kushner

朝日出版社
Asahi Press

TED Books

建物についての情報は、

建築物名(和文)《所在地》|建築家名(和文)
建築物名(欧文)|建築家名(欧文)

で示しています。

EXTREME LOCATIONS 極限の地

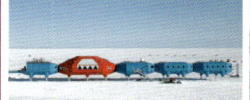
14

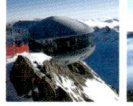
16

16

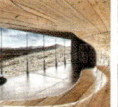
18

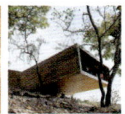
20

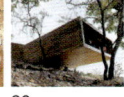

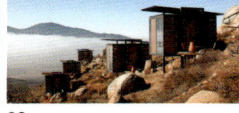
21

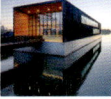
22

22

24 25

REINVENTION リノベーション

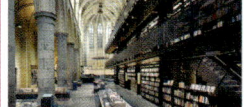
28

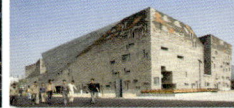
29

30

30

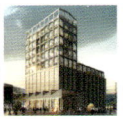
32

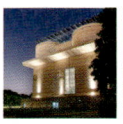
34

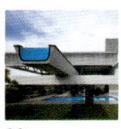
34

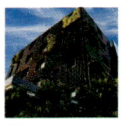
36

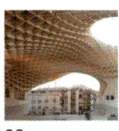
36 38

GET BETTER 改善

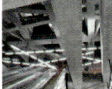
40

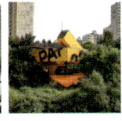
41

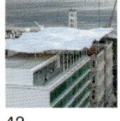
42

46

48

49

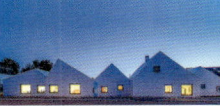
50

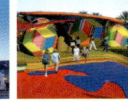
52

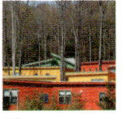
53

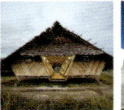
54

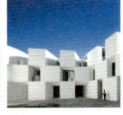
54

POP-UP 期間限定

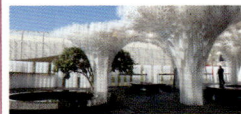 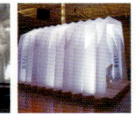 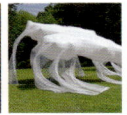 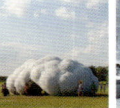 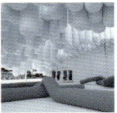

56　　　　　　　　　　58　　　　　58　　　　　59　　　　　60

SHAPE-SHIFTERS かたちの変化

 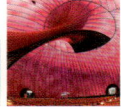 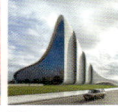 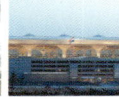 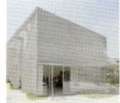

64　　　　　　　　　　66　　　　　67　　　　　68　　　　　70

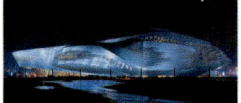 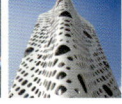 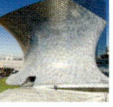 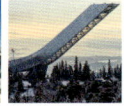

70　　　　　　　　　　72　　　　　74　　　　　75　　　　　76

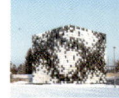 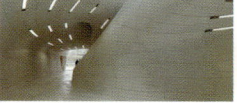 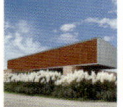 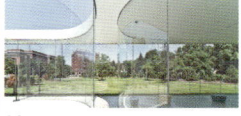

78　　　　79　　　　　　　　　80　　　　　80

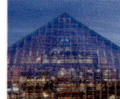 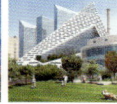 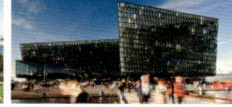 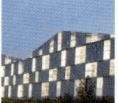 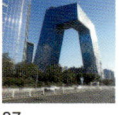

82　　　　83　　　　84　　　　　　　　　86　　　　　87

DRIVE ドライブ

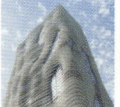 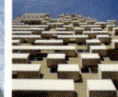 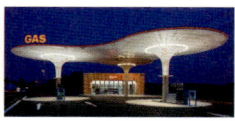 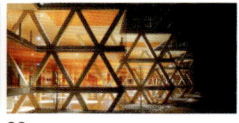

88　　　　88　　　　90　　　　　　　　　92

NATURE BUILDING 自然の建築

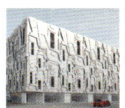 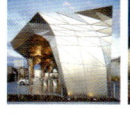 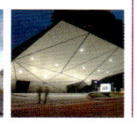 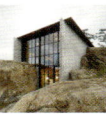 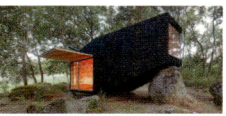

92　　　　93　　　　94　　　　98　　　　98

 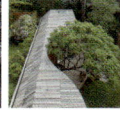 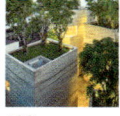 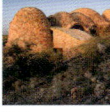 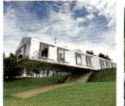 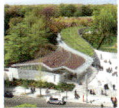

100　　　102　　　103　　　104　　　106　　　106

SHELTER FROM THE STORM 嵐からの避難所

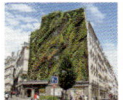 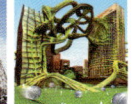 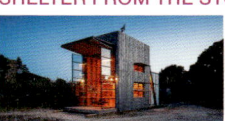 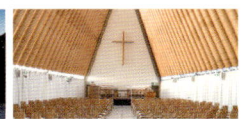

108　　　108　　　112　　　114

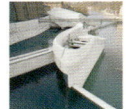 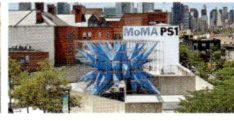 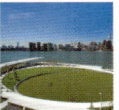 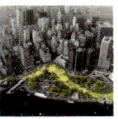

115　　　116　　　118　　　120　　　120

SHRINK 縮む

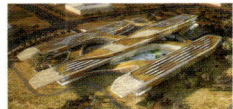 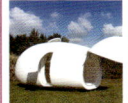 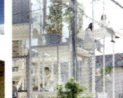 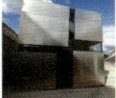 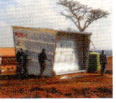

122　　　124　　　126　　　126　　　127

SOCIAL CATALYSTS 社会の触媒

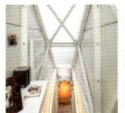 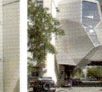 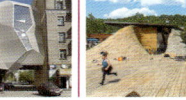 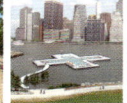

128　　　129　　　132　　　133　　　134　　　134

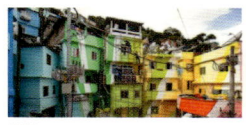 136
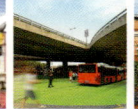 138
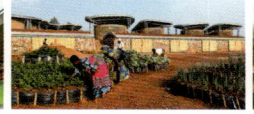 138
 140

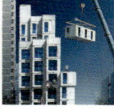 141
 142
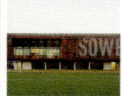 143
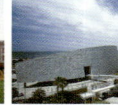 144
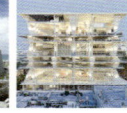 145
 146

FAST-FORWARD 未来に向かって

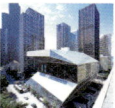 146
 148
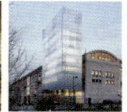 148
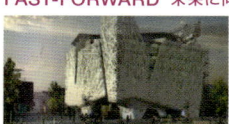 152
 152

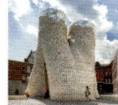 154
 155
 156
 156
 158
 160

 161
 162
 162
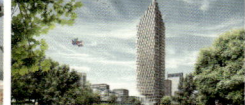 164
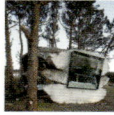 166

The Future of Architecture in
100 Buildings

未来をつくる建築
100

イントロダクション

　この本でみなさんに伝えたいのは、建築にもっと多くのことを求めてほしいということです。

　私たちは家に住み、オフィスで働き、子どもたちを学校に連れていきます。こうした場所は人生の背景にあるものではなく、人生を形づくるものです。建築が、誰に会うか、何を見るか、そしてどのように見るかを決めるのです。

　建築は日々の気分にも影響を及ぼします。私たちが建物の中で過ごす時間を考えてみれば、とくに驚くことではありません。たとえば、平均的なアメリカ人は人生の9割を屋内で過ごします。それなのに、建物の多くには自然光が入らず、低い天井で覆われ、私たちの個人的・社会的・環境的なニーズは無視されているのです。

　建築本来の姿は、このようなものではありません。私たちは建築の持つ強い力を思いどおりにできます。建物にもっと多くのことを求めようとするだけでいいのです。

　建築の大きな変化はすでに始まっています。主にソーシャルメディアによって可能になった情報や意見のやりとりのおかげで、現代では普通の人が今まで以上に気軽に、建築について自分の考えを持てるようになりました。世界中にある17億5千万台のスマートフォンによって、私たちの誰もが建築写真家になり、建築の消費のされ方が根本的に変わりつつあります。ソーシャルメディアでシェアされた写真によって、建築は地理的な制約から解放され、私たちは今までにはないかたちで他人

と一緒に建物に関わることができるようになりました。私たちは今までにはない速さで瞬時に建築を経験し、建物とその影響について、世界中の人々と会話するためのネタをつくり出しています。

　こうしたコミュニケーション革命によって、「これマジやばい！」とか「この場所、なんかヤな感じ」といったものも含めて、身の周りの建物について誰でも簡単に批評できるようになりました。こうしたフィードバックのおかげで、建築というものが専門家や評論家の手から解き放たれ、建物の当事者、つまり建物をふだん使っている人たちの声が影響力を持ちつつあります。私たちは声を上げて不満を表明したり、建物に「いいね！」したりし始めました。建築家にとってリアルタイムに一般の人々の考えを聞くことは、新しいアイデアを練り上げるのに役立ちます（ときにはそれを強いられることもありますが）。つまり、今いちばん必要とされている社会的・環境的な問題に対する解決策を講じることができるのです。

　建築にもっと多くのことが求められるようになっているこの新しい世の中で、建築家はもはや、ある特定の時代やスタイルに縛られなくなりました。ニュージャージーに建てられた祖母の時代と同じような図書館を、シアトルの人々は決して求めないでしょう。あらゆるものがあまりにも速く変化するので、今まさに何が起こっているのか、建築史家でさえ客観的にはわからないのです。実際、将来になってもそのときに起こっていることについてリアルタイムでは何もわからないでしょう。これか

らの建築では、すさまじい勢いでさまざまな試行錯誤が行なわれ、それまで長く受け入れられてきた習慣が見直されていくことになるからです。

　本書ではみなさんを建築のパートナーだと考えています。建物や建築家について私たちが投げかける質問が、新しい未来をつくります。私たちがいま知っている世界とはまったく異なる相貌の未来です。この本の中では、ばかげたようにみえる問いも立てています。「牛があなたの家をつくることになったら?」「汚い水の中でも泳げますか?」「人類は月に住めますか?」といった質問です。しかし200年前に、「空に住むようになりますか?」とか「夏にセーターが必要になりますか?」といった質問を考えた人がいたでしょうか。エレベーターとエアコンの登場によって、雲をつくような高所でも生活でき、猛暑の中でも凍えられるようになった今、私たちはもっと想像力に溢れていて、答えるのが難しい問いを立てなければならないのです。

　建築家は、今まで以上に賢く、環境にも人にもやさしい建物を設計できるノウハウを持っています。こうした建築家のパートナーは、みなさんです。これから建物の事例を100件見ていきながら、あなたと私、そして世界全体がどのように「良い建築」を求めていけばいいのか、本書がご案内していきます。

建物の選定基準

本書では100件以上の建築を取り上げていますが、これらを選んだ客観的な根拠はありません。今の建築分野において、いちばん興味深くて選ぶ価値のあるものをまったくの主観で集めました。建物の大小に関係なく、計画案のものから実際の建物まで、世界のあらゆる地域にある、さまざまなタイプの建物が含まれています。まずは5000件におよぶ「Architizer A+Awards」のエントリーの中から選び、その後、綿密な調査を行ない、議論を重ね、個人的な経験も加味して、本書で紹介する数に絞り込んでいきました。

EXTREME LOCATIONS

極限の地

極限の地を探検し、そこに建物を建てたいという人類の欲望は、根本的な問いを生み出す——「どうやって?」北極に滞在する科学者は、どうやって過酷な環境を乗り切るのか? 自然愛好家がノルウェーのツンドラ地帯でトナカイの生態を観察するとき、どうやって過ごすのか? この先、人類が火星に行ったら、そこでどうやって生活していくのか?

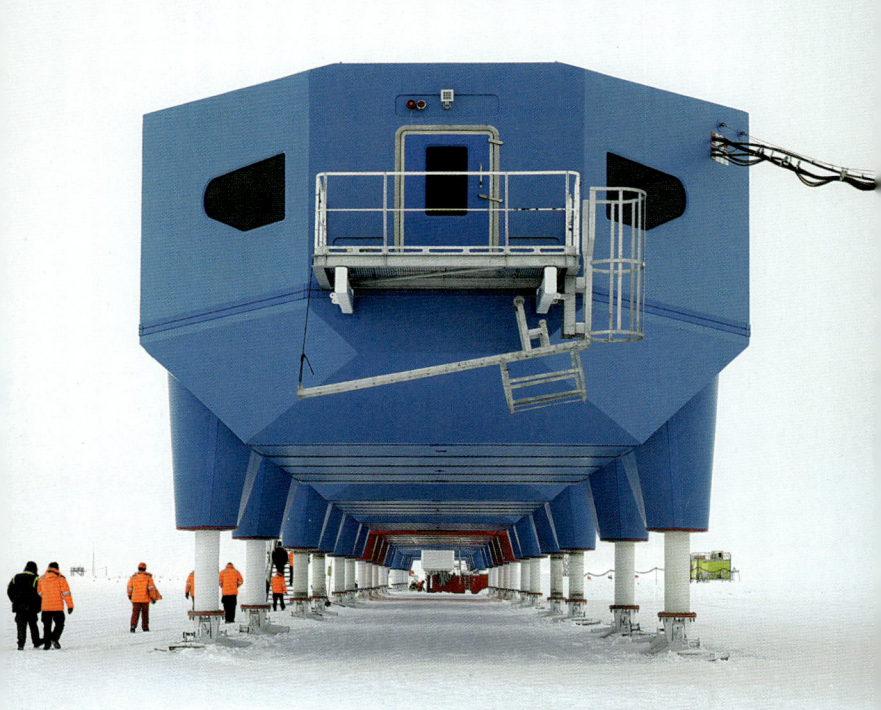

1 地球上でもっとも自然の過酷なところにも人は住めますか?

地球外のことはさておき、科学者たちは今もなお、この地球上で人跡未踏の地を探検しています。この移動可能な研究所はブラント棚氷上、イギリス南極観測所が運営する最南端の南極基地にあります。巨大なスキー板のような基礎の上にのっている脚部は、油圧によって動き、大雪の後でも建物が雪の中から「這い出る」ことができます。暖かくなり棚氷が海に流れ込むときには、脚部を引っ込め、ひも状のもので引っ張ってもらって移動することも可能です。極地の気候変動研究にとって新標準となりつつあるこの研究所は、その宇宙船のような外観で革新的な建築にふさわしいだけの注目を集めています。

生きるも死ぬもデザイン次第。

南極研究基地「ハリーVI」《南極》
設計:ヒュー・ブロートン・アーキテクツ、エイコム／施工:ガリフォード・トライ(英国南極観測局部門)
Halley VI Antarctic Research Station | Hugh Broughton Architects and Aecom,
Constructed by Galliford Try for the British Antarctic Survey

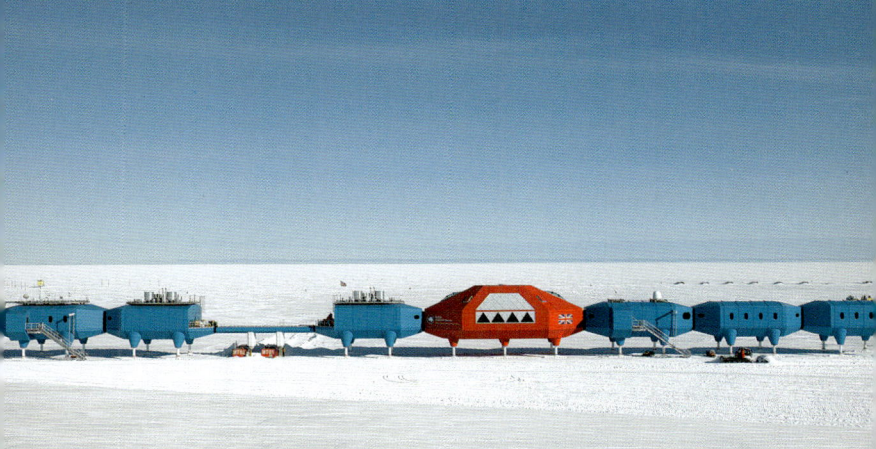

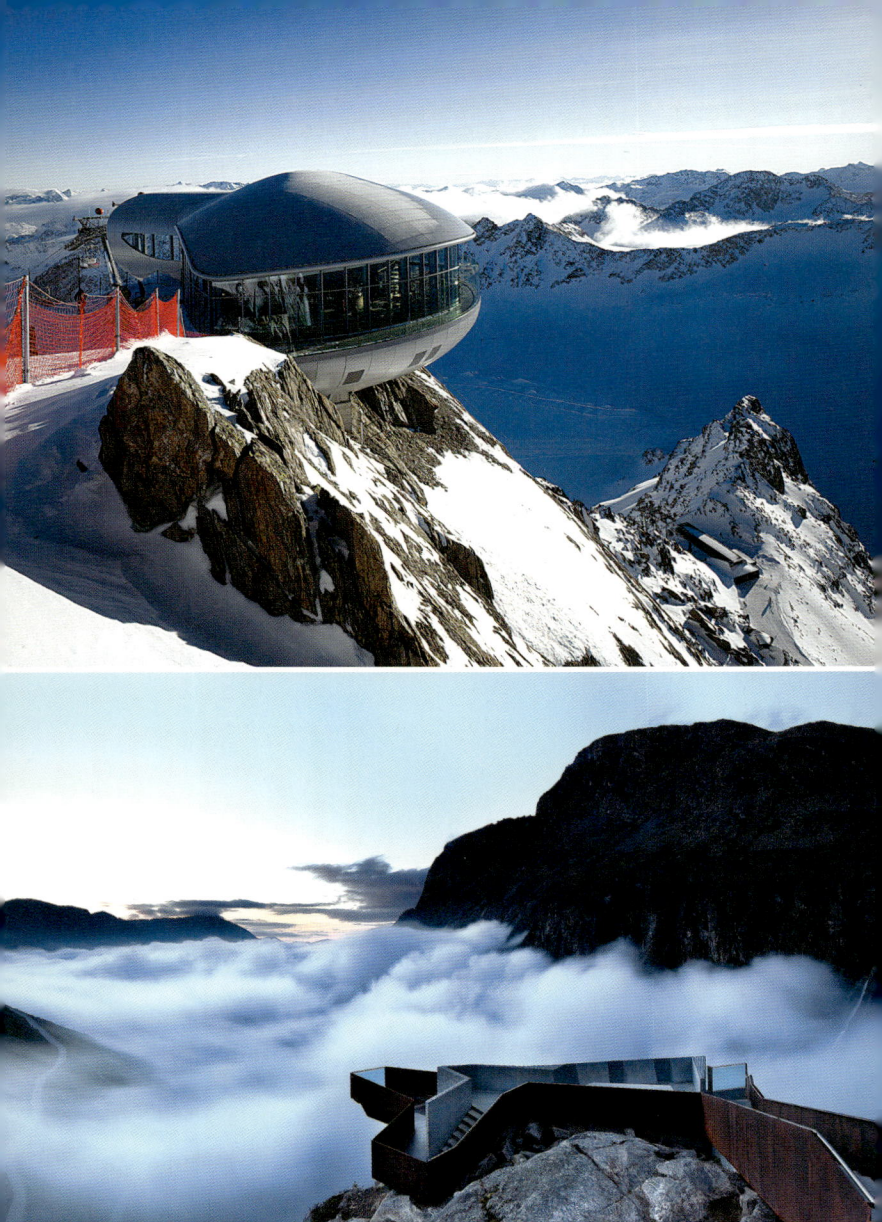

2 標高3000メートル以上にある建物はどんな姿をしていますか？

オーストリアにあるこのスキーロッジは標高3000メートルよりも上に建てられていて、ゴンドラでしか行けません。切り立った岩の景色や地形などを活かして、建築と自然の相互作用が働くように設計されています。建物は山頂にあるので、自然独自の「雪の建築」が積もり、きれいに解けていきます。一面のガラス窓からは、水平方向にほぼ360度広がるパノラマを楽しめます。風景の上下を切り取る特別仕様の床と屋根は、悪天候や外界の大きな気温変化にも耐えられるように設計されています。

自然は究極の建築家。

ヴィルトシュピッツバーン《オーストリア・チロル》｜バウムシュラーガー・ハッター・パートナーズ
Wildspitzbahn｜Baumschlager Hutter Partners

3 建築は雲へと続く道になれますか？

この展望台は、ノルウェーの「トロルスティーゲン」（妖精トロールのはしご）という山岳道路を見下ろす場所にあります。観光用の山道はフィヨルドの深い谷の中にあり、曲がりくねりながら垂直に近い斜面を登ると、展望台からは感動的な景色が見渡せます。人が訪れたり工事をしたりするのは気候がそれほど厳しくない夏のあいだだけですが、この展望台は年間を通しての気候にも耐えなければいけません。ここに至る道は険しい地形の中に優美な曲線を描いていますが、正確な構造計算と並外れた強度があってはじめて、ノルウェーの厳しい自然に耐えることができるのです。

一流の建築は苦労の跡を見せない。

トロルスティーゲン・ナショナル・ツーリスト・ルート《ノルウェー・トロルスティーゲン》
レイウルフ・ランスタッド・アーキテクツ
Trollstigen National Tourist Route｜Reiulf Ramstad Arkitekter

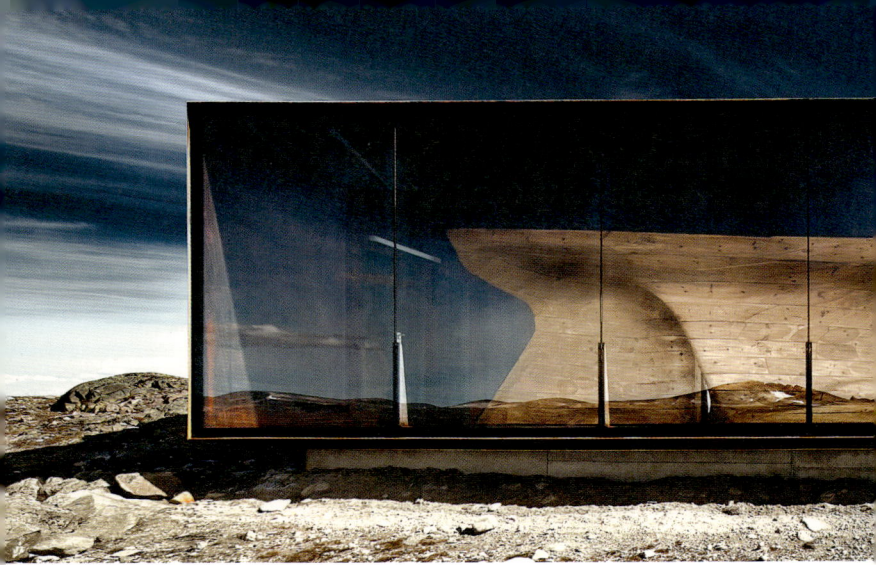

4 トナカイは
1日中何をしていますか？

ノルウェーのとあるハイキングコースを歩いていると、国の中心部にそびえるドブレフェルの山々の素晴らしい景色を見渡せます。そこには野生のトナカイの群れが今でも生息していて、このような場所はヨーロッパではもうほとんど見られません。観光客はこの構造体むき出しの展示館の中で暖をとりながら、外にいるトナカイの群れを観察することができます。建物は素材のコントラストを意識して設計されています。外壁面は鉄骨むき出しで、柱の間にはガラスがはめ込まれ、全体的にがっちりした雰囲気ですが、内部にはソフトな風合いの木のベンチがその中心に置かれています。その形は建物の周りにある、何世紀にもわたる雨風によって磨り減った岩を模したものです。

建築は冒険者に報いる。

ドブレフェルヒュッタ──ノルウェー野生トナカイ・センター・パビリオン
《ノルウェー・ヒエルキン》|スノヘッタ
Tverrfjellhytta ── Norwegian Wild Reindeer Pavilion | Snøhetta

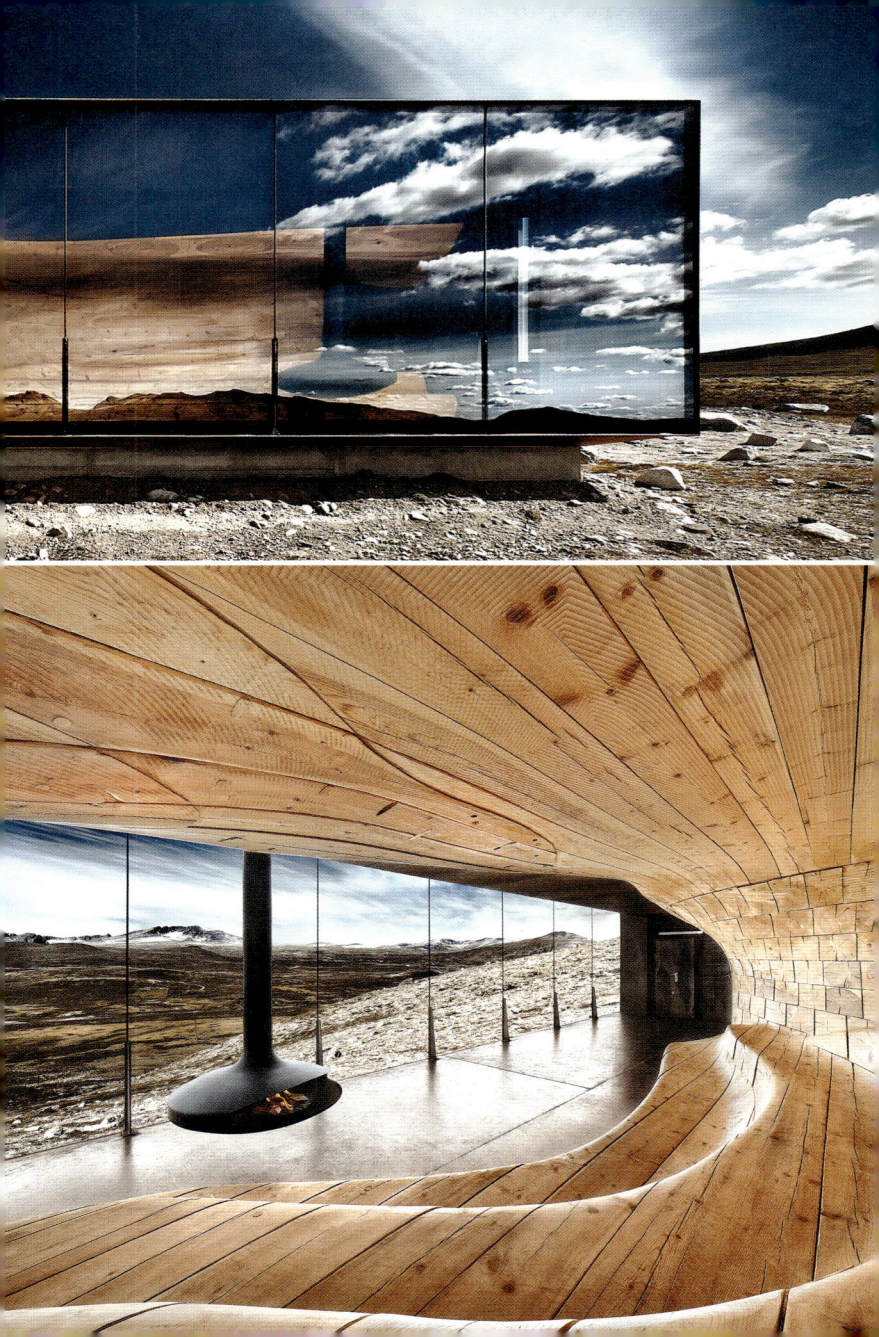

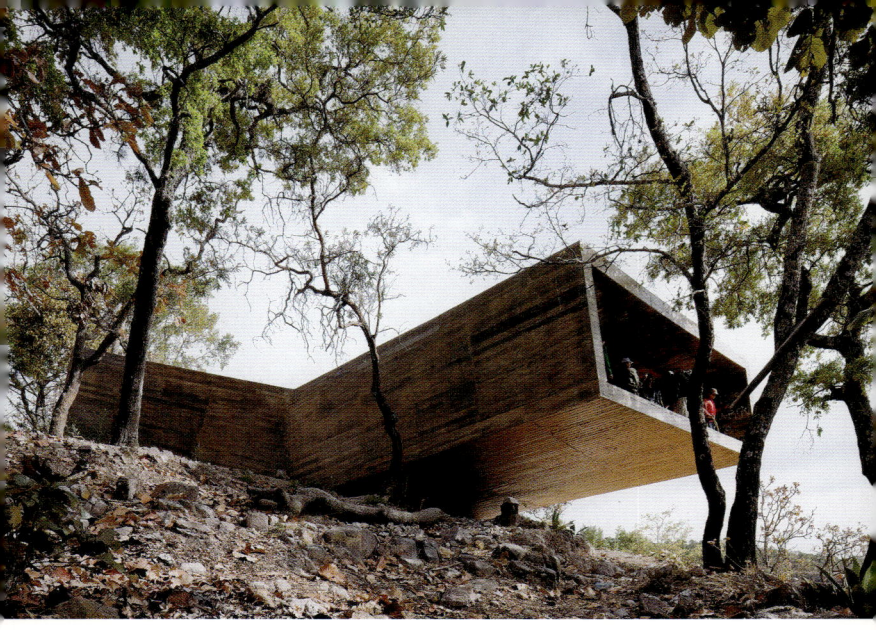

5 現代建築は聖地巡礼を
インスパイアできますか?

メキシコにある「ルータ・デル・ペレグリーノ」(巡礼の道)は、ハリスコ州の山地を越えていく聖地巡礼のルートで、全長約100キロにわたってつづら折りになっています。毎年200万人近くの人々がタルパの聖母を崇めるために、険しい道のりを歩いていきます。この展望台を含む巡礼路沿いの9棟の建物は、巡礼者にとってのランドマークにもなり、荒天時の避難場所にもなるように(そして、巡礼を目的としない観光客をルートに呼び込むようにも)設計されています。シーソーのようにバランスをとっているこの建物は、巡礼路でいちばん高いところから風景を切り取り、厳しい道中にあって休息のひとときを与えてくれます。

建築が旅の中身を決める。

巡礼路の展望台《メキシコ・ハリスコ山地》| エレメンタル(アレハンドロ・アラヴェナ)
Ruta del Peregrino Crosses Lookout Point | Elemental

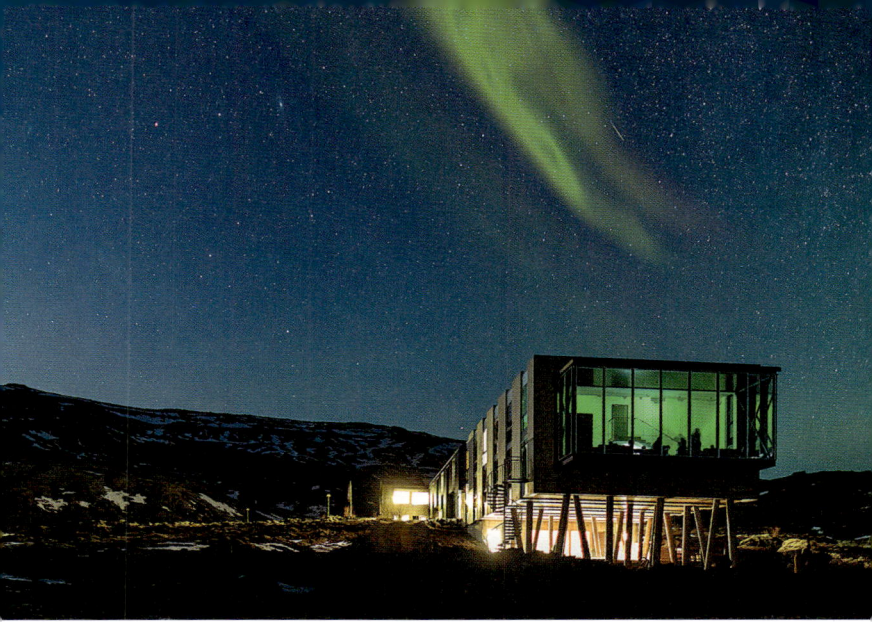

6 オーロラの下で 夢を見られますか？

この豪華なホテルに泊まると、別世界のように美しいアイスランドの自然に囲まれて、日常生活とは完全に切り離された体験ができます。ホテルを建てる場所は入念に選ばれました。近くの洞窟に棲んでいると伝えられてきた小人たちの生活が、かき乱されないようにするためです。環境を考慮して、ホテルにはリサイクル材料を豊富に使用。風呂の洗面器にはタイヤが、ランプには溶岩が用いられています。近くの火山によって90度ほどに熱せられた温泉が、途切れることなく湧き出ています。そして夜の訪れとともに、ここでしか見られない天空のショーが始まります。

建築は惑星の上で宇宙のヴェールをめくる。

ION ラグジュアリー・アドベンチャー・ホテル《アイスランド・シンクヴェトリル国立公園》| ミナルク
ION Luxury Adventure Hotel | Minarc

7 建物を つま先立ちさせられますか?

この建物群は人里離れたリゾート地に建てられ、砂漠に漂う孤独感を十分味わえるようにつくられました。広さ20平方メートルの離れを、従来のリゾートホテルのように地面に直接建てるのではなく、細い鉄骨の柱で地面から浮かせています。それぞれの小屋は、周囲にある大きな丸石と同じように散らばっていて、絵になる構図を形づくっています。

エコな旅にはエコな建築がつきもの。

エンクエントロ・グアダルーペ《メキシコ・バハカリフォルニア》|グラシア・スタジオ
Encuentro Guadalupe | Gracia Studio

8 オフィスを 水に浮かべられますか?

フィンランド・ヘルシンキのカタヤノッカ地区にあるアークティア砕氷船会社の本社ビルは、水に浮かんでいます。建物は極度の低温に耐えられるように、近くの岸に係留されている砕氷船を参考にして設計されました。水平性を強調した塊のような、特別仕様の黒い鋼板で覆われたファサード(建物の主要な面)は、黒い船体を模しています。一方、内部は漆塗りの木で仕上げられていて、造船技術の伝統を思い起こさせます。

建物が水に浮かぶなら、街だって浮かぶだろう。

アークティア砕氷船会社・本社社屋《フィンランド・ヘルシンキ》| K2S アーキテクツ
Arctia Shipping Headquarters | K2S Architects

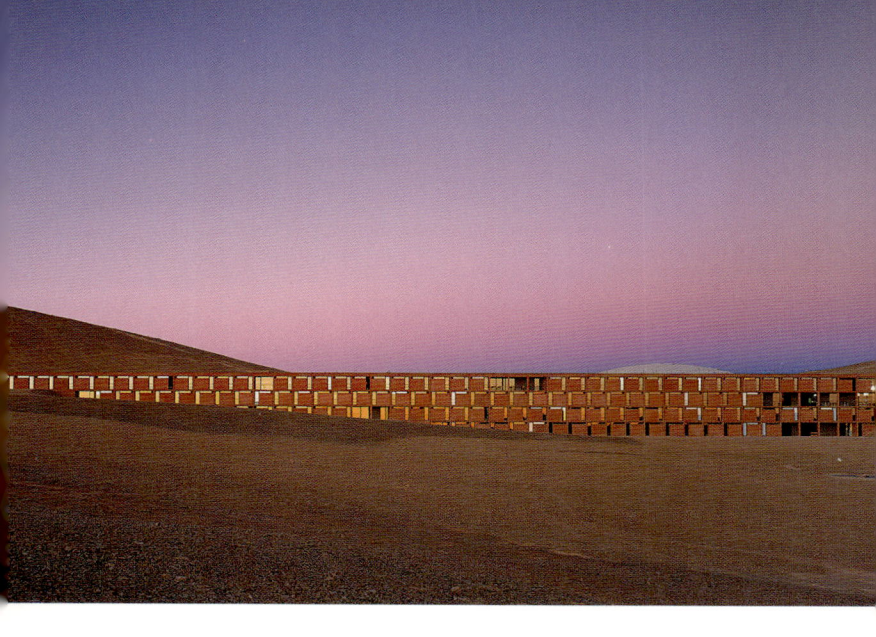

9 大地に横たわる巨大建造物によって星に到達できますか?

チリのアタカマ砂漠にある超巨大望遠鏡(Very Large Telescope)は、その名のとおり、世界でもトップクラスの大きさと性能を誇る光学装置です。ヨーロッパ南天天文台が運営するこの重要施設では、科学者たちは過酷な気象条件(強烈な日差し、極度の乾燥状態、地震)のもとで働いているので、仕事の合間に疲れを癒し、体力を回復できるような宿泊施設を必要としています。このホテルは、大地を横切るカーテンのように建てられていて、美しくも厳しい環境の中に長く滞在する人々にとっては、休息の場になっています。

科学者の健康なくして、科学の進歩なし。

ヨーロッパ南天天文台(ESO)ホテル《チリ・パラナル山》| アウアー+ヴェーバー
European Southern Observatory(ESO) Hotel | Auer Weber

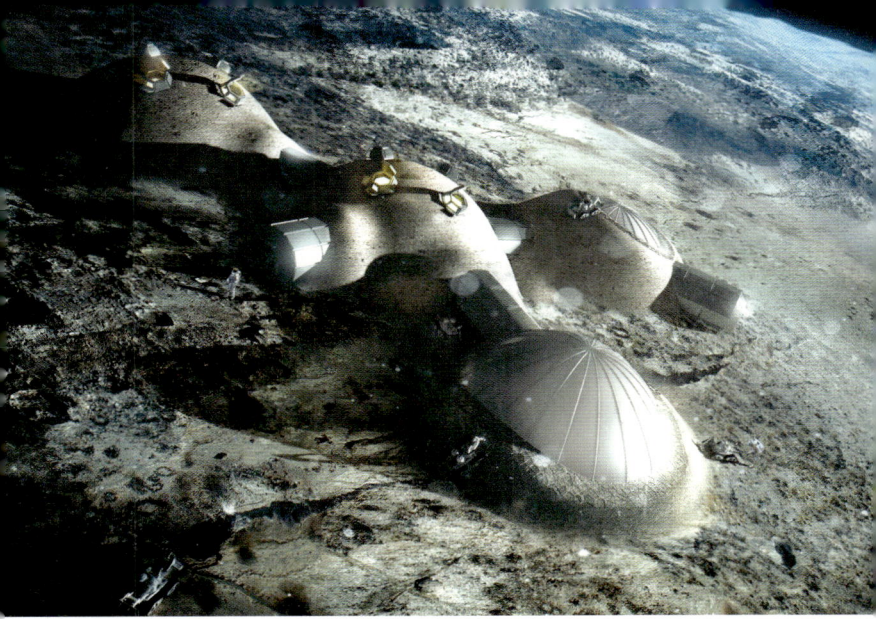

10 人類は月に住めますか？

やがて私たちみなが月に住むようになったら、放射線（ガンマ線）から身を守ることが必要になるでしょう。この4人用の住居は、放射線に加えて、大幅な温度変化や隕石からも身を守ってくれます。膨らませてつくるドームは建物全体をユニークな形にしています。太陽エネルギーで動くロボットが月のチリ（表土）を地表に3Dプリントして、超軽量かつ丈夫な構造物をつくります。微粒子同士が自然にくっつくので、接着剤や留め具は不要になります。建築家たちはすでに重さ1.5トンの実物大模型をつくり、真空状態の中で小さなモジュールのテストを終えています。もう少ししたら、月の南極にこの最初の建物があるかどうか探してみましょう。

建築の創意工夫は地球にとどまらない。

3Dプリントでつくった月面住居（コンセプト）｜フォスター・アンド・パートナーズ＋欧州宇宙機関
3-D printed lunar habitations(Concept)｜Foster + Partners with The European Space Agency

REINVENTION

リノベーション

ペットボトルの投げ捨てはもちろん良くないことだが、住み終わった建物を丸ごと捨てるところも想像してみてほしい。新たに建物をつくるのはひどく効率が悪く、そのため、たとえばアメリカでは今後10年間の建設活動の90%が、改装や改造といった既存建物の工事になると予想されている。穀物用のサイロが美術館になり、下水処理場が地域のアイコンになる。建物の用途を変えることで、現存する建物の上に新しい未来を創造することができるのだ。

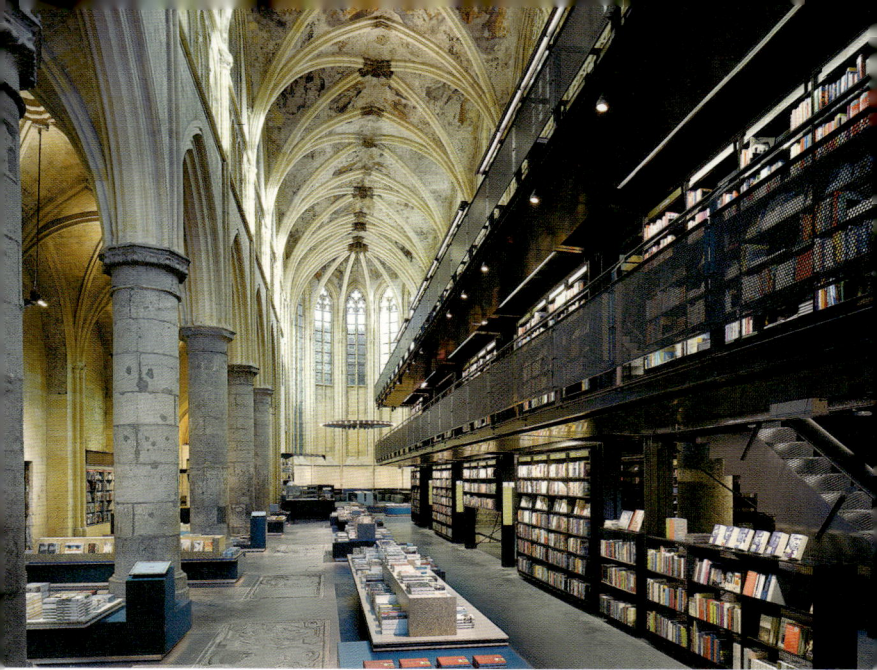

11 大聖堂の中で
ショッピングできますか？

実店舗を持つ昔ながらの本屋が世界中でどんどん減っていくなか、それでも残っている店は、静かなひとときを過ごせる聖域になっています。そういうわけで、とあるオランダの書店が自らのあり方を考え直したとき、13世紀のドミニコ会の大聖堂の内部空間はまさに格好の場所でした。身廊（祭壇へ向かう中央通路の部分）の天井は見上げるほど高く、高さ3階分の本棚を設けるには十分なスペースです。本棚は身廊の長辺方向に据えられ、ゴシック様式の石造建築とコントラストをなしています。

ショッピングは聖なる経験になる。

セレクシーズ書店聖ドミニコ教会店《オランダ・マーストリヒト》
エブリン・メルクス、メルクス＋ギロド・アーキテクツ
Selexyz Dominicanen | Evelyne Merkx, Merkx + Girod

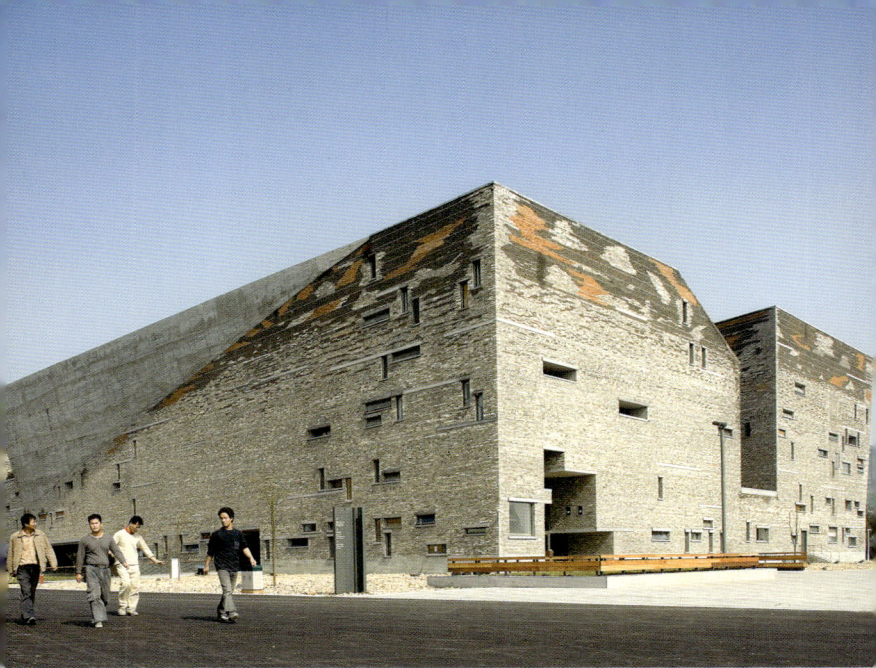

12 瓦礫に新しい物語が紡ぎ出せますか？

中国で、自然災害による残骸が歴史博物館として生まれ変わりました。寧波(ニンポー)市当局の意向で、地震で生じた瓦礫の山が建物のファサードに使われたのです。このような建築では、建築家のコンセプトが過去に起きたことを語るアイコンになります。同時に、時代のニーズに合わせてすでにあるものを利用するという、サステナブルな方法が広まっていきます。

レンガに使用期限というものはない。

寧波博物館《中国・寧波》|王澍
Ningbo Museum | Wang Shu

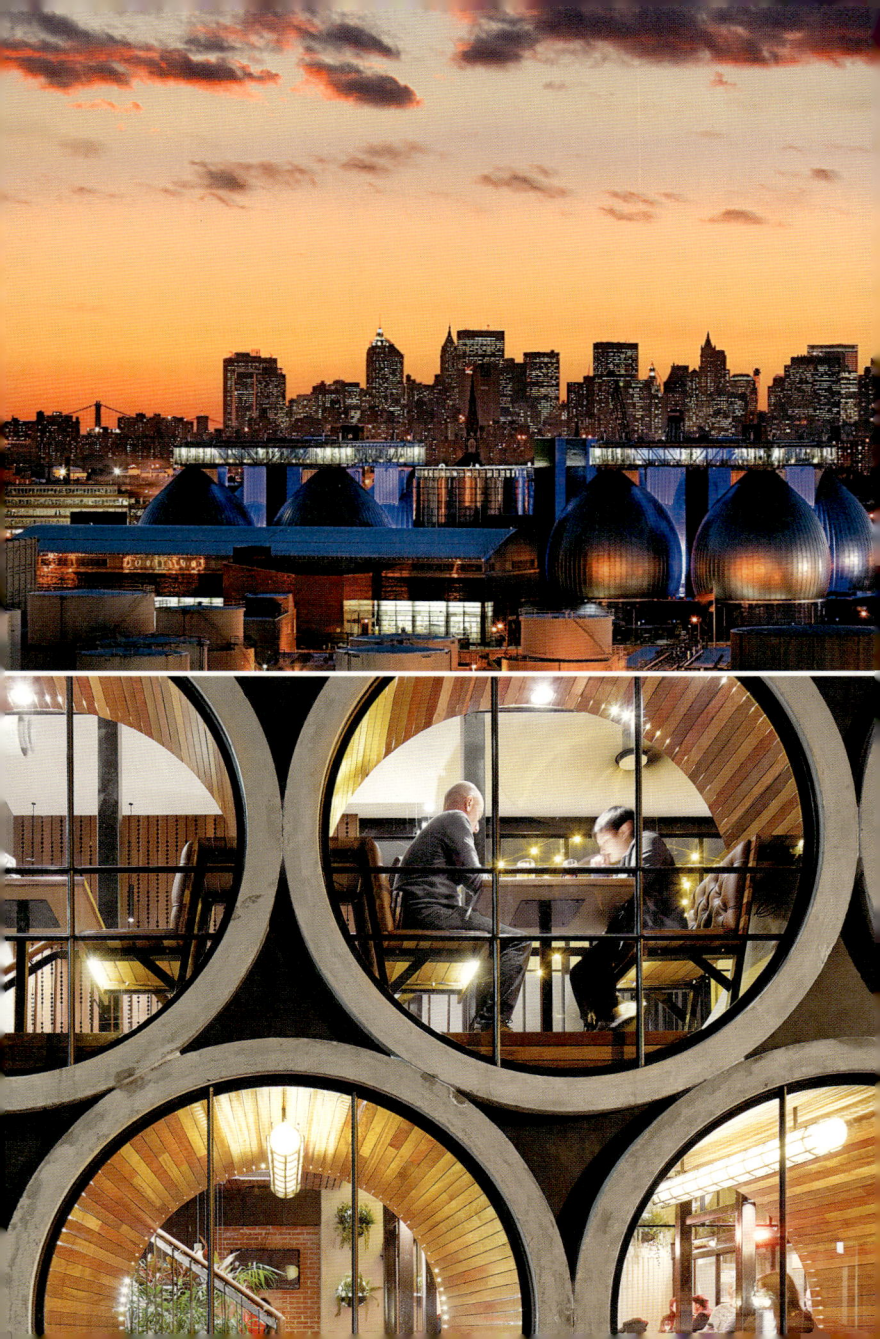

13 醜い建物でも かわいくなれますか？

ニュータウンクリーク下水処理場は、ニューヨーク市にある14の下水処理場の中でいちばん大きな施設です。建て替えの際、市当局は単に実用的なだけのデザインを踏襲することもできましたが、時代遅れで環境に適さない当時の処理施設を抜本的に見直し、近隣住民に配慮した総工費45億ドルのデザイン案を採用しました。建築家は照明デザイナーや環境彫刻家を含むチームとともに、人目を引くために、形態や素材や色彩にこだわった建物をつくりました。

もはや工業建築は隠れている必要はない。

ニュータウンクリーク下水処理場《ニューヨーク・ブルックリン》｜エンニード・アーキテクツ
Newtown Creek Wastewater Treatment Plant | Ennead Architects

14 下水管の中で ディナーなんてできますか？

プレキャストコンクリート（あらかじめ工場などで製作した鉄筋コンクリート部材の総称）の管は、ふつう下水管として使われますが——今、このことは考えないようにしましょう——ここでは積み重ねられて、パブにドラマティックで造形的な演出を施しています。その内部は木材で敷き詰められ、中にいれば親密な食事の空間となり、外から見ればそれをのぞき見ているような気分にさせます。

機能は形態にしたがう。

プラーランホテル《オーストラリア・メルボルン》｜テクネ・アーキテクツ
Prahran Hotel | Techné Architects

15 倉庫に泊まるのに いくらなら払えますか？

ここ最近、倉庫をおしゃれなホテルに改造するのが世界中で流行していますが、これは、最新の建築技術がかつての工場街や倉庫街に新たな命を吹き込んだ、特筆すべき事例です。ニューヨーク・ブルックリンのイーストリバー近くにあるこの建物では、改造の際にレンガや鋳鉄、木材などが一度取り除かれ、73部屋の客室をつくるためにそれらが再利用されました。屋上のペントハウスに周りの工場と同じような窓を取り付けたのは賢いやり方で、マンハッタンの高層ビル群が一望できる一方、建物自体も人目を引く存在としてブルックリンのスカイラインを形づくっています。

安心して泊まって。誰よりもクールだから。

ワイスホテル《ニューヨーク・ブルックリン》| モリス・アジミ・アーキテクツ
Wythe Hotel | Morris Adjmi Architects

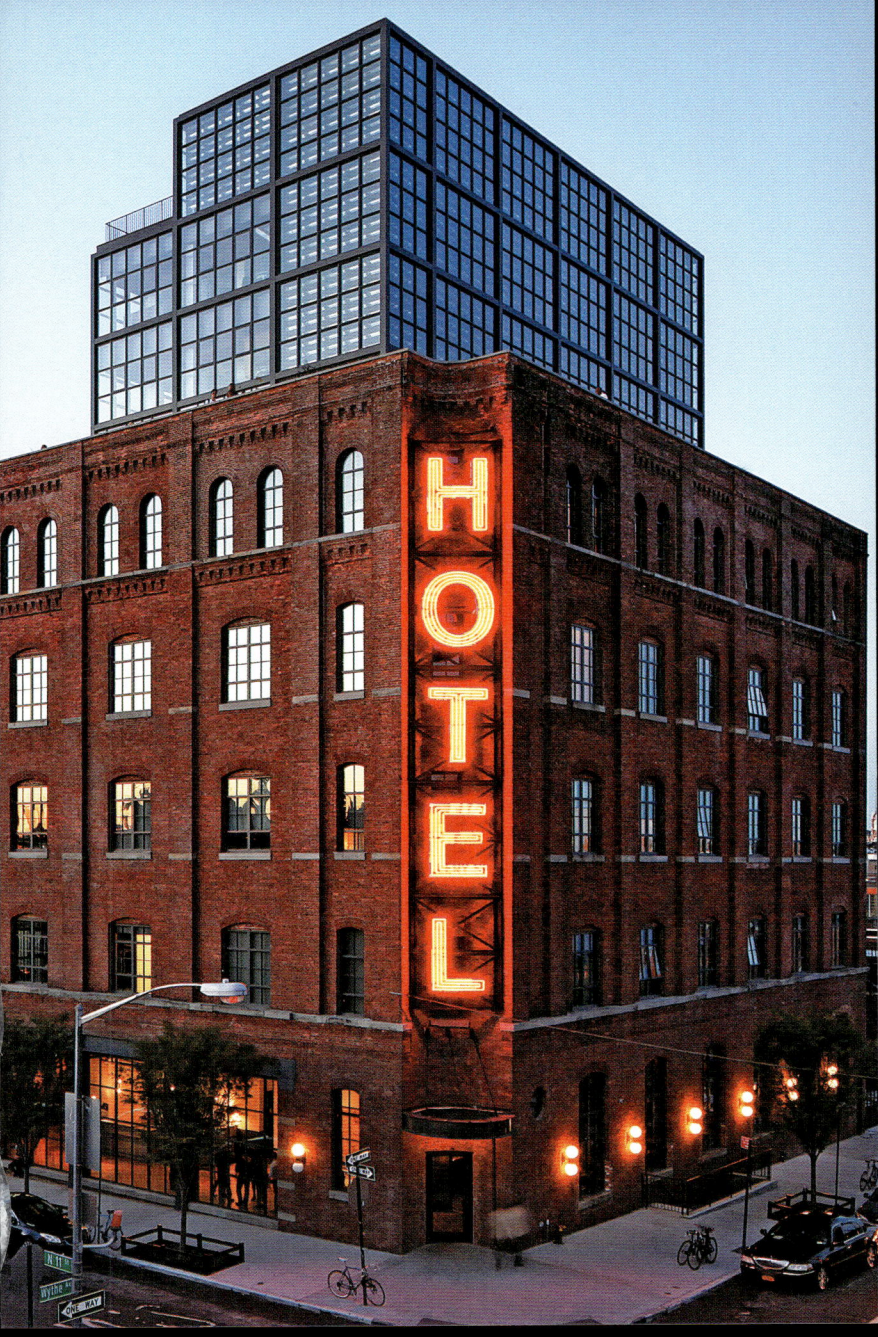

16 どうすればサイロを美術館に変えられますか？

南アフリカ・ケープタウンのウォーターフロントにある歴史的な穀物用サイロ（貯蔵庫）が、このたび美術館に生まれ変わります。42本のコンクリート管からなるサイロには元から開口部がないので、中央の8本の管に、ちょうど卵型のような断面をつくっていきます（最新のコンクリート切断技術により断面をそのまま残すことができ、独特の質感が付け加わります）。その結果、管の削り取られた部分が卵型のアトリウム（屋根のかかった広場状の空間）を形づくります。アーティストたちはもともとあったサイロの地下トンネルの中に、サイトスペシフィックな（その場に合った）作品をつくる機会を得るでしょう。

建物はお腹だけではなく心も満たす。

ツァイツ・アフリカ現代美術館《南アフリカ・ケープタウン》｜トーマス・ヘザウィック
Zeitz Museum of Contemporary Art Africa｜Heatherwick Studio

17 高射砲塔が発電所になりますか？

ドイツ・ハンブルクのヴィルヘルムスブルクにあるこの建物は、第二次世界大戦中に高射砲塔として使われていたシンボリックな遺跡ですが、その機能が大きく変わりました。現在は二酸化炭素をほとんど排出しない、環境にやさしい熱電併給プラントとして使われています。しかし、その歴史が忘れ去られたわけではありません。住宅地の真ん中にあって、カフェが併設されている記念館として一般にも公開されています。

建築は記憶のパワーを気づかせてくれる。

エネルギー・バンカー《ドイツ・ハンブルク》｜HHSプランナー＋アーキテクツ
Energy Bunker｜HHS Planer + Architekten

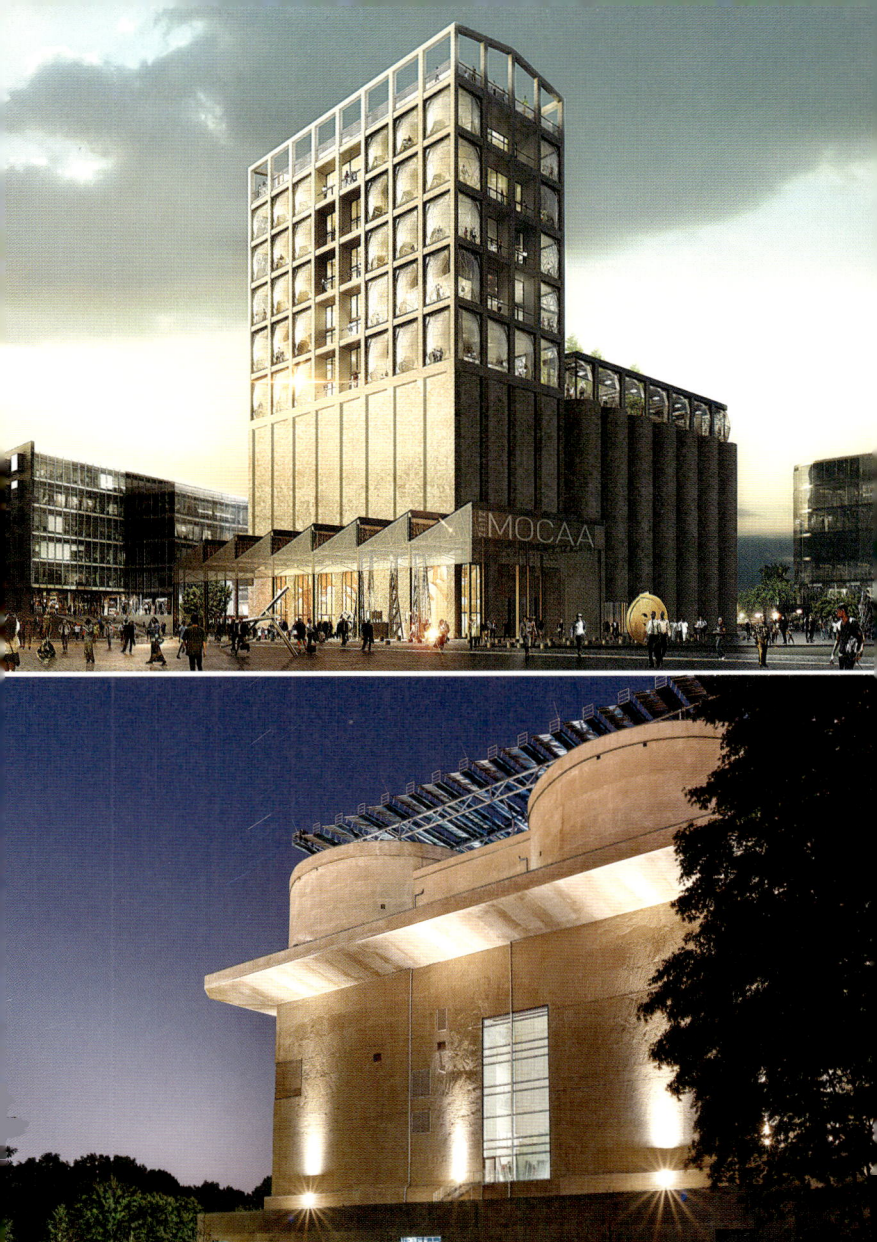

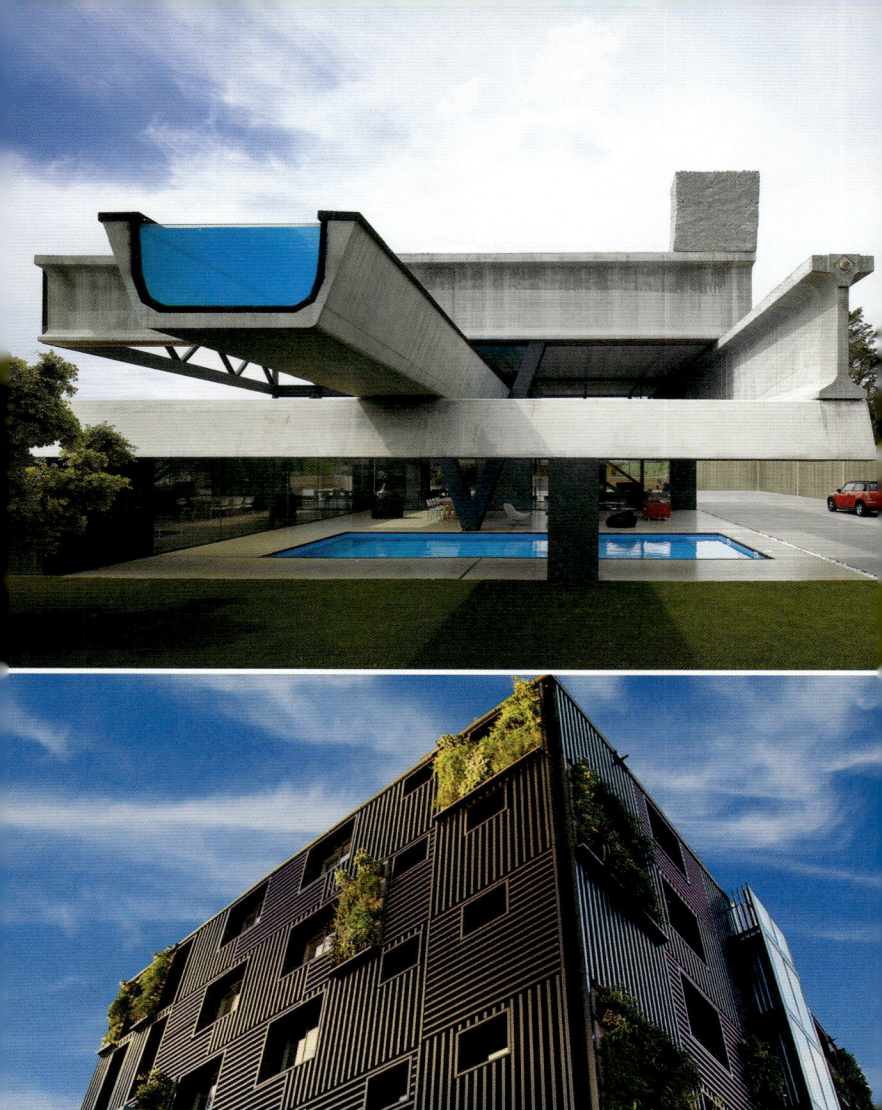

18 高速道路の部材で良い住宅がつくれますか？

高速道路で運転していても、その巨大さをとくに意識する人は誰もいないでしょう。しかしこの住宅は、輸送インフラの大きさを感じさせてくれます。ここには、高速道路用に製作された巨大なプレキャストコンクリートの梁が使われています。このキャンティレバー（一端が固定支持され、他の端が自由な梁）の組み方を見ると安定しているのが不思議なくらいで、重力とスケール感の認識について再考をせまられます。下のプールを見てください！

当たり前のものを考え直してみると、まったく新しいものができる。

ヘメロスコピウム・ハウス《スペイン・マドリード》｜アンサンブル・スタジオ（アントン・ガルシア＝アブリル）
Hemeroscopium House｜Ensamble Studio

19 新しい皮膚で古い骨組みを守れますか？

開発業者が1960年代のホテルを高級集合住宅に改造しようとしたとき、建築家は現状をなるべく残しつつ、機能や全体的な雰囲気をさらにアップグレードしようとしました。この計画は、レンガ造りの建物の外壁に新しく「第二の皮膚」をつくることで実現しました。新たに取り付けられた黒のアルミパネルに緑の庭が垂直に生い茂って、ビルの断熱効率を著しく向上させたのです（それで、見た目も良くなりました）。

環境に良いことは、見た目にも良い。

142 パーク・ストリート《オーストラリア・南メルボルン》｜ブレンチェリー・アーキテクツ
142 Park Street｜Brenchley Architects

20 歴史ある都市に未来的な公共空間をつくれますか?

スペイン・セビリア中心部の駐車場とバス乗り場がリニューアルされる際、ローマ時代の遺跡が出土して当局を驚かせました。さて、どうしよう？ この「メトロポール・パラソル」という建物は国際コンペで優勝した案で、遺跡をうまく保護しつつ、店やカフェのためのスペースも備え、今もなお活気あふれる都市に、壮大な広場をなんとかして作り上げました。マッシュルームのような6つの屋根が、アンダルシアの強烈な日差しを遮って人をほっとさせてくれます。屋上にあがれば、城壁に囲まれた街を一望できます。しかし、このなめらかな流線型のランドマークのいちばんクレイジーなところは外見ではありません。大部分が木でつくられ、接合部を接着剤で固定したものとしては世界最大の建築物なのです。

都市はタイムカプセルではない。

メトロポール・パラソル《スペイン・セビリア》|ユルゲン・メイヤー・H
Metropol Parasol | J. Mayer H.

21 地下鉄の駅を長居したくなるようにできませんか?

ブダペストにあるこの地下鉄の駅の拡張計画は1980年代に立てられていましたが、工事は今世紀に入るまで実施されませんでした。新しい建築技術のおかげで、コンクリートの梁を用いて、巨大な箱型の空間を地下につくり出せるようになったのです。感覚を刺激する一連の柱や梁やエスカレーターは、ガラスの天井から注ぐ日差しに照らされ、この地下空間をさながら立体的な交差点のように感じさせながら、そこを貴重な公共スペースに変えています。

良い建築は、待つだけの価値がある。

ブダペスト地下鉄4号線 フェーヴァーム広場駅＋聖ゲッレールト広場駅
《ハンガリー・ブダペスト》｜スポラアーキテクツ
M4 Fővám tér and Szent Gellért tér stations｜Sporaarchitects

22 貨物用コンテナで人を驚かせるには？

貨物用コンテナの大きさには規格があり、ローコストで、世界中どこでも手に入りますが、建築家にとっては建物に使える魅力的な箱でもあります。この「APAPオープンスクール」は、韓国・アニャンのウォーターフロントで行なわれたパブリックアートプログラムの呼びものとして建てられたもので、今までにないコンテナの使い方を提示しています。中には、ななめ45度のありえないような角度に傾けられたコンテナもあれば、地面から3メートル浮いているものもあり、明るい黄色で塗られていることもあって、この建物は街のランドマークになっています。

建築は、ふつうの材料にふつうじゃない使い方を発見できる。

APAPオープンスクール《韓国・アニャン》| LOT-EK
APAP OpenSchool | LOT-EK

リノベーション　041

23 建築が良ければ
1＋2を1にできますか？

ブラジルのリオ美術館とその隣にある付属学校は、過去にアイデンティティの問題を抱えていました。この美術館と学校は、1910年に建てられた宮殿と、20世紀の中ごろにつくられたバス乗り場、そして昔の警察病院という3つの建物からなっています。そこにひとつのアイデンティティを確立するために、コンクリート製のキャノピー（日よけ屋根）を空中に浮かせて、それぞれまったく異なる建物を視覚的に統一しました。この屋根は波打っていて、細い支柱はほとんど存在を感じさせないので、美術館構内やにぎやかな屋上広場や中庭の上を、屋根がふわふわと漂っているかのようです。

正しくデザインすれば、建築は部分の総和以上のものになる。

リオ美術館《ブラジル・リオデジャネイロ》｜ヤコブセン・アーキテクチャー
Museu de Arte do Rio｜Jacobsen Arquitetura

GET BETTER

改 善

建物は私たちの健康と幸せに影響を与えている。天井が低く、蛍光灯が不快な点滅を繰り返すような待合室に座っていて、気分の落ち込んだ経験があるのなら、建築の心におよぼす力がわかるだろう。逆もまた然り。たとえば、患者や医者、学生から高齢者まで、建物はそこに寄りかかって生活している人々に、とてもポジティブな影響を与えることも可能なのだ。

24 レンガは病気を癒す力になりますか？

2011年、ルワンダのブタロ病院は、近隣に住む約35万人に150床ものベッドを備える医療施設を開きました。そのインパクトにもかかわらず、病院はそこで働く医者の確保に苦労していたのですが、医者用の住宅をこのように魅力的にすることで、問題は解決しました。外国人のスタッフは、病院からわずか5分のところに住めるようになったのです。家を建てるとき、建築家は地元コミュニティのニーズを根本的かつ大局的に考え、このプロジェクトを地元の人々に職人仕事を教え込む機会にしました。実地で彼らに教

えたのは、安定化圧縮土ブロック(地震に強く、自然環境を損なわないレンガ)のつくり方です。住民たちは、病院用の家具や照明器具のつくり方にくわえ、この地方の農業に欠かすことのできない、土壌を安定させるための造園技術も学びました。この建設作業を通して合計900人の熟練工が育ち、ルワンダの次世代のために、医療はもちろんのこと、建築技術の進歩をももたらしたのです。

建物は未来をつくる。

ブタロの医師の家《ルワンダ・ブタロ》| マス・デザイン・グループ
Butaro Doctors' Housing | Mass Design Group

25 スパから光の何がわかりますか？

スペインのマジョルカ島では、1967年に建てられた独特なホテルが島の中心的存在となっています。最近の改造ではスパも新しくなりました。自然光を取り入れる革新的なデザインを採用し、内部の空間を一新したのです。プールのあるエリアでは、屋根や壁の絶妙な位置に数多くの窓が設けられ、いちばんの陽当たりの良さをやっと活かすことができました。スパとトレーニングルームでは、巨大なガラス窓を通して宿泊者に外の景色を堪能させますが、対照的に、サウナルームのような静かなエリアでは開口部を小さして、薄暗く穏やかな環境をつくっています。

日の光は変化の体験になる。

ホテル カステル・デルス・アムス《スペイン・マジョルカ島》| A2アーキテクツ
Hotel Castell dels Hams | A2arquitectos

26 ここで死にたいですか？

この高齢者向けのユニークな集合住宅には、生活の質に重きを置くポルトガルの文化が反映されています。地中海沿岸の街のように、日常生活の動線がそれぞれのデザインで重視されています——通りや広場、庭などが各戸の延長上の空間になっているのです。夕方になると半透明の屋根に明かりが灯り、高齢者は夜でも自由に動けます。この照明システムは緊急時にも重大な役割があります。家の中の警報器を作動させると屋根の色が白から赤に変わり、助けを求める合図になるのです。

光はメッセージを発している。

アルカビデシェ社会複合施設《ポルトガル・アルカビデシェ》｜グエデス・クルス・アーキテクツ
Alcabideche Social Complex｜Guedes Cruz Architects

改善

27 建築は
がんとの闘いに役立ちますか？

がんのカウンセリングセンターでは、訪問者や介護士、カウンセラーたちが小さなコミュニティをつくっています。屋根のラインはギザギザで、近くにある他の病院とは明らかに見た目の違うこの施設は、7つの小さな建物からなっていて、芝生に覆われた2つの中庭を囲んでいます。ここでは患者とその家族が学んだり、食事や運動をしたり、休息をとったりできるよう

になっていて、メインのがん病棟から近くにあることで、病院のスタッフとデンマーク対がん協会の連携を密なものにしています。センターは周辺地域の中で小さなコミュニティのように機能し、治療の過程において人とのふれあいが重大な役割を果たすことを皆に知らせています。

建築も治癒の手を差しのべられる。

リブスルム《デンマーク・ネストベズ》| EFFEKT
Livsrum | EFFEKT

28 建築は特別な力を もたらしてくれますか？

長生きの秘訣とは何でしょう？ 世代間のふれあい、定期的な運動、社会的な交流、楽しみや幸せ。これらはすべて「ファン・ハウス」に刻み込まれています。ファン・ハウスはアメリカのパームスプリングスにあって、高齢化が徐々に押し寄せる社会の中心的存在になっています。この建物の鍵になるのは、「天命反転」というマドリン・ギンズの先駆的な理論です。彼女は体と心の能力の限界に挑むために建物を用い、建築を長寿や健康にとって欠かせないものとして位置づけました。

建築のおかげで若さを保てる。

天命反転 ヒーリング・ファン・ハウス（コンセプト）《アメリカ・パームスプリングス》
荒川修作+マドリン・ギンズ、天命反転協会
Reversible Destiny Healing Fun House (Concept) | Arawaka + Gins, Reversible Destiny Foundation

29 この学校は自閉症の子どもにとって学びやすい環境ですか？

この学校は自閉症スペクトラムを抱える生徒のために設計されています。彼らは過敏な感覚を持っていて、広くて境目のはっきりしないところに出たり、移動して急にパッと景色が変わったりすると、トラウマ反応を引き起こす場合があります。9戸の住宅と3つの教室は、環境による治療促進を目的として、生徒たちがその中をゆったりと移動できるように配置されています。通路の曲がり角は通常よりも緩やかで、生徒たちを建物の出入り口へ穏やかに導いていきます。

建築は人の動きに美しい振り付けをほどこす。

センター・フォー・ディスカバリー《アメリカ・ニューヨーク州ハリス》
ターナー・ブルックス・アーキテクト
Center for Discovery | Turner Brooks Architect

30　泥は私たちの身を守ってくれますか？

タイのメータオ・クリニックは人権団体が運営している施設で、3000人以上の子どもたちに医療や住まい、食料を無償で提供しています。ミャンマーとの国境から数キロメートルしか離れておらず、受け入れ人数を増やせるように診療所を拡張する必要が出てきました。拡大していくコミュニティに属する住民たちは、地元の木材とアドベ（泥でできた日干しレンガ）を使って新しい施設をつくりました。こうした材料は、風雨に強く耐火性のある建材としてタイで何世紀にもわたって使われてきたものです。現在新しいセンターでは、この国境地域の人々とのつながりをさらに強化するために医療教育プログラムを主催しています。

泥が人と人を結びつけることもある。

新トレーニングセンター・キャンパス＋簡易宿泊施設《タイ・マエモ》｜a.gor.a アーキテクツ
New training center campus & temporary dormitories｜a.gor.a Architects

31　あなたの子どもたちはここに来てくれますか？

年を重ねるということは、孤独に暮らすということではありません。この高齢者向けの住宅は、ホテルと時代の先を行く病院とのハイブリッドです。建物正面から見ると各部屋は白い立方体で、引っ込んだバルコニーによって強い日差しが窓に届かないように設計されています。プライベートな空間は、建物が取り囲む広大な公共スペースによって引き立てられています。この細長い建物は、くねくね曲がる小道にもなっていて（屋根の上を歩けます）、公共の中庭を取り囲み、そこでは患者同士が集まって親交を深めます。

「数は力なり」ということを建物は知っている。

アルカセル・ド・サルの高齢者住宅《ポルトガル・アルカセル・ド・サル》｜アイレス・マテウス
House for elderly people｜Aires Mateus

POP-UP 期間限定

科学者には実験室があり、建築家には仮設建築があります。
ここに紹介する一時的な構造物は、
形態と空間についての小さな実験の場なのです。

建築はポップアップできるだろうか？

既製のアクリル管を集めてつくられた、硬質な感じのするパビリオン。
フォルムは宝石の原石からヒントを得ています。

ブルガリ・アート・パビリオン〈アラブ首長国連邦・アブダビ マナラット・アル・サディヤット〉
Not a Number Architects(NaNA)
Bulgari Art Pavilion | Not a Number Architects

未来の料理人や
フードトラック(移動式屋台)文化を
念頭においてデザインされた
ダイニング・ユニット。
軽量の波型プラスチック製で
アコーディオンのように伸び縮みするので、
2人でも50人でもその中で食事できます。

PDU(移動式ダイニングユニット)《アメリカ・サンフランシスコ》| EDG
PDU (Portable Dining Unit) | EDG

仮設の結婚式用パビリオン。
キャノピー(天蓋)の風船にはヘリウムガスが充填されているので
地面すれすれに浮いていて、半透明の布で飾られています。

フロータスティック《アメリカ・コネチカット州ニューヘイブン》| カズティック・ラボ
Floatastic | Qastic Labs

ニューヨーク・ガバナーズ島の
フィグメント・アートフェスティバルに
出展された仮設のソーシャルハブ。
ニューヨーク市で1時間に捨てられる本数と同じ、
5万3780本のリサイクルボトルでつくられています。

ヘッド・イン・ザ・クラウド《ニューヨーク・ガバナーズ島》
スタジオ・クリモスキー・チャン・アーキテクツ
Head in the Clouds | Studio Klimoski Chang Architects

白ずくめの衣装をまとって参加するホワイトパーティ。
いつものテントのイメージを変えるために、
デザイナーは白のビニールチューブを天井からぶら下げました。

デザイン・マイアミ 2012 ドリフト・パビリオン《アメリカ・マイアミビーチ》| スナーキテクチャー
Drift pavilion for Design Miami / 2012 | Snarkitecture

Exit

SHAPE-SHIFTERS

かたちの変化

壁を透明にできるのか？ コンサートホールを風船みたいにつくれるのか？ 超高層ビルを折り曲げて、その一部を地面にくっつけられるのか？ 製図やデジタルモデリング、そして建築施工の新技術によって、建築家たちは今までの形にとらわれることなく、これまでにないようなユニークな空間をつくれるようになった。

32 建物を ジグザグにできますか？

国境検問所は、入国時には最初に出会う建物であり、出国時には最後に見る建物です。（旧ソ連の構成国のひとつであった）ジョージアは、世界でもっとも目を引く国境検問所をつくりましたが、これは驚くようなことではありません。この国は1991年に民主主義国家として独立してから、世界に対する自国のイメージを変えようと建物をうまく利用してきたからです。キャンティレバーで支えられて突き出たデッキからは、周りの起伏のある景色がよく見えます。カフェテリア、会議室、そして職員の施設をうまく配置してつくったジグザグの形が、この国で出会う素晴らしい出来事を約束してくれます。

国の玄関は来訪者を誘い、インスパイアするべきだ。

国境検問所《ジョージア（旧グルジア）・サルピ》｜ユルゲン・メイヤー・H
Border checkpoint｜J. Mayer H. Architects

かたちの変化

33 建物で曲線を描けますか？

膨らませて使うこの移動式コンサートホールは、伸縮自在で弾性のある皮膜からつくられ、2011年の東日本大震災で未曾有の被害を受けた日本に、芸術と希望をもたらすものです。500人収容可能なこのホールは、2時間足らずで膨らみ、空気を抜いて小さくすればトラックの荷台に乗せて他の場所に運ぶことができます。

芸術と建築の境界線はカーブしているかもしれない。

アーク・ノヴァ《宮城県・松島》|磯崎新、アニッシュ・カプーア
Ark Nova | Arata Isozaki, Anish Kapoor

34 建築は鳥のように急降下できますか？

ソビエト連邦の建築に対する一般的なイメージは、いかめしくて、堅苦しく荘重なものでしたが、アゼルバイジャンの首都バクーに新しくつくられた文化センターは、過去のイメージを完全に脱却したものになっています。建物はなだらかで起伏のある稜線を形づくりながら都市の風景の中にそびえていて、その面積は5万7000平方メートル以上におよびます。建物のデザインは、この文化センターの中で行なわれることと、その外にある市街との流動的な関係を表しています。

建築は新しい風景をつくることも可能。

ヘイダル・アリエフ・センター《アゼルバイジャン・バクー》| ザハ・ハディド
Heydar Aliyev Center | Zaha Hadid Architects

かたちの変化　067

35 建築は滴ることができますか？

国際空港は、その都市がどんなところなのか、それを旅行者に伝えるのにふさわしい場所です。そのため、ムンバイ空港の第2ターミナルでは、7万平方メートル弱の屋根に、地元の伝統的な格子窓「ジャーリー」で使われている模様を用いました（ジャーリーは、格子細工が施された開口部のこと。通常は幾何学模様で装飾され、インド建築によく見られます）。天井の格子状の模様は、滴り落ちるようにして柱にまでおよび、そこから日光が内部に差し込んできます。インドの大都市の空の玄関に、強いビジュアルを与えているのです。

建築は到着したことを実感させてくれる。

チャトラパティ・シヴァージー国際空港 第2ターミナル《インド・ムンバイ》
SOM（スキッドモア・オーウィングス・アンド・メリル）
Chhatrapati Shivaji International Airport Terminal 2 | Skidmore, Owings & Merrill

36 建物もストッキングをはきますか？

歴史的な地区では、新しく建物をつくるときに既存の建築との調和を図る必要があります。ソウル北部に建てられた新しいギャラリーは白い箱状で、内にアート作品を飾るには理想的ですが、きっちりしすぎていて昔ながらの景観からは浮いていました。そこで、装いを少し変えてみるとうまくいったのです。「白い箱」は自在に形が変わるかたびらのヴェールに身を包んで、表面に当たる日光でその表情を変え、周りの建物とうまくなじむようになりました。

うまく装えば、場違いな建物にはならない。

クッチェ・ギャラリー《韓国・ソウル》| ソリッド・オブジェクティブ−アイデンバーグ・リュウ
Kukje Gallery | Solid Objectives–Idenburg Liu

37 建築は宇宙からやって来たりしますか？

急速な発展を続ける中国・大連の街に、会議場とオペラハウスの機能を持つ建物がつくられました。市の要求には、街のランドマークになるような見た目であること——地元コミュニティのアイコンとなり、外国から来た人々の好奇心を刺激すること——も含まれていました。完成した建物は、周りの環境とは一線を画し、それ自体でほぼ完結していて、あたかも大連の埠頭に着陸したエイリアンの宇宙船のようになりました。建物は周囲のコンテクストを考慮せず、ただ未来を見据えました。これは、大連の未来を描く希望に満ちたシンボルです——たくさんの人々が訪れ、商業や文化が興隆して活気あふれる街の未来を。

建築は未来を予測するものではない。未来をつくるものである。

大連国際会議センター《中国・大連》| コープ・ヒンメルブラウ
Dalian International Conference Center | Coop Himmelb(l)au

かたちの変化

38 オフィスが裏返しになったらどうなりますか？

オフィスの設計は大変です。柱や配管は流行りのオープンプラン・デザインの邪魔になることがよくあり、そのデザインが今度は小部屋や会議室をつくる障害になったりします。しかし、オフィスタワー「O-14」はそれとは異なり、ビル内部にはいっさい柱がなく、鉛直方向の荷重は、窓から90センチ外側につくられた白いコンクリートの耐力壁が負担しています。この壁は、温かい空気を建物の外に逃がす煙突効果も生み出しています（ドバイの暑さにはうってつけです）。また、5つの異なる形の穴が合計1326カ所、壁の端から端まで芸術的に配置されていて、摩天楼のデザインの新たな形を伝える簡潔なメッセージとなっています。

穴(ホール)を開けると、建物がまったく新しく見える。

O-14《アラブ首長国連邦・ドバイ》｜ジェシー・ライザー＋梅本奈々子
O-14 | Reiser + Umemoto

39 きらびやかでいて あでやかになりえますか?

この築40年の別荘が集合住宅として改装されるとき、建物の個性的な外見が失われるおそれがありました。環境負荷を考慮しつつ、そのアイデンティティを向上させるため、既存の建物の外壁面に鏡を取り付けました。この鏡の壁は、建物を強烈な日差しから守ります。連続した同一の材料に周囲の美しい風景が映り込み、住宅全体に統一感が生まれました。

鏡よ鏡、壁になれ。

トレボックッス・アパートメント《メキシコ・ナウカルパン》|クラフト・アーキテクツ
Trevox Apartments | Craft Arquitectos

40 公共の施設は見た目もきれいですか？

疑問を持った方のために書いておくと、この建物の形は平行四辺形を回転させたものです。ロダンの彫刻を展示するこの美術館は、1万6000枚の六角形のタイルに覆われ、そのがっちりとしたフォルムに光り輝く皮膚をまとっているかのようです。この模様は、地元メキシコシティに植民地時代から受け継がれてきた、セラミックタイル貼りの建物のファサードを参考にしており、そのときの天気や見る人の視点によって見た目が変わります。まさに美術館が彫刻そのものなのです。

中の作品と同じく美術館自体も重要である。

ソウマヤ美術館《メキシコ・メキシコシティ》| FR-EE／フェルナンド・ロメロ
Museo Soumaya | FR-EE / Fernando Romero Enterprise

かたちの変化

41 建築は
オリンピック種目になれますか？

スキージャンプは命知らずの競技です。選手は命の危険を冒して、信じられない高さまで跳びます。ノルウェーのホルメンコーレン村は、20世紀の伝説的なジャンプの数々が生まれた場所で、その名声をさらに高めようと、スポーツ競技場およびジャンプ台改築の国際コンペが2007年に開かれました。新しいジャンプ台の側面はステンレスのメッシュに囲まれ、滑走部

分は脚部よりも上に70メートルほど跳ね出しています。このジャンプ台は
世界でもっとも長いため、ここで開催される大会はいつも注目の的です。

建築は人類に翼を与える。

ホルメンコーレン・ジャンプ競技場《ノルウェー・オスロ》| ジュリアン・ド・スメット
Holmenkollen Ski Jump | JDS Architects

かたちの変化

42 建築を
ピクセルで表せますか？

建物自体はシンプルな立方体ですが、10色の正方形パネルを貼ってつくられたファサードが複雑な味わいを見せています。それはちょうど、ピクセル化されたモザイク画像のよう。この遊び心あるデザインはオフィスの形を分解するだけではありません。技術会社が中で行なっている、調査研究や技術開発をカムフラージュするまじめな任務も果たしています。

建築は秘密の守り手にもなる。

フロッグ・クイーン《オーストリア・グラーツ》|スプリッターヴェーク
Frog Queen | Splitterwerk

43 石は川のように流れたりしますか？

この博物館の彫刻のようなホワイエは、ここルイジアナ地方の古代の川床の地形をヒントにしてつくられました。1100個の板石が使われ、通路が内部のギャラリーへと続いています。板石は特注の自動化プロセスでデザインされ、組み立てられました。

科学技術は、石を水に変える新しい錬金術。

ルイジアナ州立博物館スポーツ殿堂ホール《アメリカ・ナッキトッシュ》| トラハン・アーキテクツ
Louisiana State Museum and Sports Hall of Fame | Trahan Architects

44 私たちは窓のことを まったく誤解していたのでしょうか?

フランスでは「ブリーズ・ソレイユ」(日差しを遮るもの)、イスラム建築では「マシュラビーヤ」と呼ばれる木製スクリーンは、その印象的な見た目と、暑い時期の日差しを遮るという重要な働きから、世界中で人気があります。サンパウロにあるこの住宅では、2つの巨大木製カーテンが、子どものいる家族を外部から守ります。内部には風を通し、周りの家の中で、私的な飛び地のような空間をつくっています。「窓がない」家のように見える不思議さが、いちばんの魅力です。

建物を構成するものすべては、イノベーションのためにある。

BTハウス《ブラジル・サンパウロ》| スタジオ・ギルエルメ・トーレス
BT House | Studio Guilherme Torres

45 壁を消すことだって できますよね?

この建物はガラス製品のコレクションを展示する美術館です。建築家は、ガラスを展示する建物はガラスでつくるべきだと考えました。建物は重量感のある床と天井から構成されていて、天井はまるで魔法の力で宙に浮いているように見えます。

大胆な建築は、ときに見えにくい。

トレド美術館ガラスセンター《アメリカ・トレド》| SANAA(妹島和世+西沢立衛)
Glass Pavilion at the Toledo Museum of Art | SANAA

46 図書館は山になれますか?

オランダ・スパイケニッセ市の非識字率はなんと10%にものぼります。このため、当局は読書のPRキャンペーンを建築とからめて立ち上げました。街の広場近くにピラミッド状の建物をつくり、その中に地域、教育、商業のためのスペースを積み重ね、それらを延べ480メートルにおよぶ本棚で囲いました。ガラスのファサードの外からは中の本棚が見えるようになっていて、前を通り過ぎる人々を中へと誘っているようです。

見慣れた建築でも、驚かせることがある。

スパイケニッセ公共図書館《オランダ・スパイケニッセ》| MVRDV
Stichting Openbare Bibliotheek | MVRDV

47 スカイラインを変えてまで建物を高くする必要がありますか？

ヨーロッパの都市にある住宅は中庭を囲んで建っていますが、マンハッタンでは空に向かって伸びています。ニューヨークの「ウエスト57th」は、その両方の世界が見られる格好の場所です。この建物の壁は居住者用の緑地を守るように囲んでいて、高層からは街の景色が一望できます。ビルの高さは137メートルもありますが、その形状にしたがって日光は建物の奥深くまで差し込み、近隣からのハドソン川の眺めを妨げないようにもなっています。

タワーマンションは内にこもる必要はない（し無理に高くする必要もない）。

ウエスト57th《アメリカ・ニューヨーク》| BIG－ビャルケ・インゲルス・グループ
West 57th | BIG - Bjarke Ingels Group

かたちの変化　083

48 ガラスで要塞をつくれますか？

アイスランド・レイキャビクにあるこのコンサートホールは、過酷な自然環境のウォーターフロントにあり、そこには繊細なクリスタルがふんだんに使用されています。芸術家オラファー・エリアソンとの共作で、建物の南面は823個のガラス製の「疑似レンガ」で覆われています。組み合わせて積み重ねられる12面体のブロックは鉄のフレームとガラスでできていて、異なる10種類のガラスは魚のうろこのように輝いています。それらはただ美しいだけではありません。ガラスレンガは、内部で行なわれる演奏を外の雑音から守ります。建物の構造がガラスの持つ力を引き出し、周囲の荒れ

狂う自然がコンサートホールに入り込まないようにしているのです。

素材は力を秘めている。

ハルパ・コンサート・ホール・アンド・カンファレンス・センター《アイスランド・レイキャビク》
ヘニング・ラーセン・アーキテクツ＋バッテリイド・アーキテクツ、
ランボル・グループ、アートエンジニアリング、オラファー・エリアソン
Harpa Concert Hall and Conference Center | Henning Larsen Architects With Batteriið Architects, Rambøll Group, and Artengineering, and Olafur Eliasson

かたちの変化　　**085**

49 光で倉庫の雰囲気が良くなったりしますか？

倉庫は倉庫であって、倉庫以外の何物でもない。本当にそうでしょうか？こんな形だったら、話は違います。この「KOP倉庫」では、金属性の波板の代わりに、プラスチックでできた透明や半透明の波板が使われ、光が屋根や壁を通り抜けるようになっています。従来の倉庫にちょっとした工夫を加えた結果は、どんな建物にも改良の余地が残されていることを証明しています。

一流の建築家は、石炭の塊から宝石をつくることができる。

KOP倉庫《ベルギー・プールス》| URA
KOP Warehouses | URA

50 超高層ビルは身を屈められますか？

中国中央テレビの新本部ビルでは、テレビ製作のプロセス全体（管理、制作、放送）が、ひとつのループの中で結びついています。建物は従来の超高層ビルとはまったく異なる形をしていて、内部での共同作業を今まで以上に密にしています。中国のメディア製作のシステムを見ようと、かつてないほど多くの見学者がこの建物に押し寄せるようになりました。

新たな市民参加は、新たな形を生む。

中国中央テレビ本部《中国・北京》| **OMA**（レム・コールハース）
China Central Television headquarters | OMA

かたちの変化

51 バルコニーは波を起こせますか？

建築分野のイノベーションは、実を結ぶまでに膨大な資源と時間がかかります。しかし、答えは極めて小さなディテールに宿っていることもあります。この82階建てのホテル兼マンションは、外部こそ変わった形ですが、中身はごく一般的な超高層ビルと同じ直方体です。バルコニーをデザインするとなったときには、建築家は彫刻家となってさまざまな曲線を描き、壁面から最大で3.6メートルほど突き出た外面をつくりました。この小さな変化が、壮大な眺めを生み出しています。遠くから見ると、このビルはシカゴのスカイラインに浮かぶ魅惑的な雲のようです。

チャンスは細部に宿る。

アクアタワー《アメリカ・シカゴ》｜スタジオ・ギャング・アーキテクツ
Aqua Tower｜Studio Gang Architects

52 おもしろさのコストはいくらでしょうか？

ブラジル・サンパウロの繁華街の交差点近くに、都市の新たなランドマークがつくられることになりました。ただし、建設コストを抑えるために使われたのは、従来と変わらない建材や技術でした。バルコニーは一見すると無秩序に並んで見えますが、実際、各階の床を単純に張り出しているだけです。予算を増やすことなく、複雑で個性豊かなデザインを可能にしています。

革新的な建築は、コストを上げずに都市に付加価値を与える。

トップタワーズ《ブラジル・サンパウロ》｜ケーニヒスベルガー・ヴァンヌッチ・アーキテクツ
Top Towers｜Königsberger Vannucchi Arquitetos

DRIVE ドライブ

地球上には10億台以上の車がある。
それぞれがどこかに向かっている。

たまには、ただ美しいものをつくるだけでいい。

ガソリンスタンド《スロバキア・マツーシュコボ》｜アトリエ SAD
Gas station｜Atelier SAD

ごまかしはいりません。この駐車場は、その機能美を誇る魅力的なアイコンです。

エール・チロリアン・フェスティバルの駐車施設《オーストリア・エール》｜クレボス・リンディンガー・ドルニッヒ
Parking structure for the Tyrolean Festival Erl｜Kleboth Lindinger Dollnig

ベネチアで撮影された写真のコラージュが、
4層のデザインに形を変え、
駐車場の側面に現代のバロックをつくり出しています。

多層式駐車場のファサード《マケドニア・スコピエ》｜PPGAアーキテクツ
Facade of multistory car park｜PPGA Architects

リサイクルされたステンレスが包み込んでいるのは、
全米で初めてLEED(環境に配慮した建物に与えられる評価)の
認証を受けたガソリンスタンドです。

ヘリオス・ハウス《アメリカ・ロサンゼルス》
オフィスdA、ジョンストン・マークリー、
BIG-ビャルケ・インゲルス・グループ
Helios House
Office dA, Johnston Marklee,
And BIG - Bjarke Ingels Group

ガソリンスタンドであり、レストランでもあり、
公園でもあり、人工池でもある。
ガソリンスタンドが旅行者に真の安らぎを
与えてはいけない理由なんてありません。

ガソリンスタンドとマクドナルド《ジョージア・バツミ》|ジョルジ・カマラーゼ・アーキテクツ
Fuel station and McDonald's | Giorgi Khmaladze Architects

NATURE BUILDING

自然の建築

建築にとって、自然はますます影響力の強い要素になっている。人間は自然を支配してではなく、木々の声に導かれて建物をつくっている。自然の風景を建物の内部に、表面に、周囲に取り込む革新的な方法を、新しい建築は見つけつつあるのだ。

53 岩の中で暮らせますか?

この家の入り口とトイレは岩をくり抜いてつくられています。(フランス語で「岩」を意味する)「ピエール」と名付けられた家は、岩がちな土地の景観を尊重したものです。巨大な岩が建物全体を貫通していて、くり抜かれた部分の岩は砕いて床のコンクリートに混ぜてあります。建設にはダイナマイトや水圧式の掘削機、電動のこぎりや手動の工具などが使われましたが、その痕跡は隠さずに、施工過程がわかるように残してあります。

洞穴に住んでいた原始人は、いいところに気づいていたのかもしれない。

ピエール《アメリカ・ワシントン州サンフアン島》| オルソン・クンディグ・アーキテクツ
The Pierre | Olson Kundig Architects

54 岩の上で暮らせますか?

この小屋は黒く塗装された木材でできていて、週末の休みを何回か使って建てられました。小屋の片方は大きな丸石に乗っていて、この傾斜を利用して内部には大きな階段がつくられました。階段はソファーやベッドとしても利用でき、その下は収納スペースとなっています。

道路のでこぼこだって、使い方次第。

用材林の小さな隠れ家《チェコ・ボヘミア》| ウーリック・アーキテクツ
Tiny Timber Forest Retreat | Uhlik Architekti

55 ツリーハウスは子どもたちだけのものですか？

このツリーハウスは4×4×4メートルの完全な立方体で、木の真ん中あたりの高さに吊るされています。内部は外の世界と隔絶したリビングスペースになっていて、2人入っても十分余裕がある広さです。外壁のミラーガラスには周りの木々が映り込み、ちょうど森の中に家が消えるようになっています。しかし、透明の紫外線コーティングのおかげで鳥にはこの家が見えるので、衝突は免れています。

建築はカムフラージュすることもできる。

ツリーホテル《スウェーデン・ハラッズ》|タム＆ヴィデガード・アーキテクツ
Treehotel | Tham & Videgård Arkitekter

56 建物は樹木をハグできますか？

さまざまな身体的特徴を持った人々が建物の中をどのように移動するのかという問題は、建築家が長年考えてきたことです。ここに車いすの女性がいて、庭を取り囲む家を望んでいます。1830年代に建てられたレンガ造りのコテージ2つを改造すると、家族と自然中心の日常生活を送れるようになります。家が、立派に成長した庭の木々を包み込んでいるので、車いすに乗っていても家の中からそれらを楽しめるのです。

デザインはどんな能力の人にも応えなければならない。

ツリーハウス《イギリス・ロンドン》| 6Aアーキテクツ
Tree house | 6A Architects

57 ツリーハウスは「ハウスツリー」になれますか？

現在、ベトナムの熱帯雨林は人口の密集した都市に置き換わりつつあり、ホーチミンの森林面積は25％を下回ってきています。住民が再び自然を身近に感じられるように、1つの住宅を5つのコンクリートのブロックに分け、それぞれの屋根を巨大な鉢植えにしました。将来このような家が増えれば、屋根の緑地に雨水が貯留・ろ過され、都市全域に広がるような洪水を減らせるようになります。

建築は園芸上手でもある。

ハウス・フォー・ツリー《ベトナム・ホーチミン》｜ボー・トロン・ニーア・アーキテクツ
House for Trees｜Vo Trong Nghia Architects

自然の建築

58 新しい建物は昔ながらの技術を学べますか？

このビジターセンター建設のきっかけとなったのは、かつて南アフリカの貿易文明が栄えていた場所で発見された石刻の装飾です。自由な形を描くアーチ状の屋根は600年前からの技術でつくられ、その手法は無駄が少なく環境にやさしいものになっています。20万枚ものタイルは地元労働者が土をプレス成型してつくったものですが、これは貧困救済プログラム

の一環でした。建物は昔ながらの手法にヒントを得ていますが、デザインは21世紀にあっても見劣りせず、現代風の幾何学的なフォルムが周囲の歴史ある環境の中に新しい趣を生み出しています。

現在の建築が過去の技術から学ぶことはまだある。

マプングブエ解析センター《南アフリカ・マプングブエ国立公園》| ピーター・リッチ・アーキテクツ
Mapungubwe Interpretation Centre | Peter Rich Architects

59 バランスのとれた建築は地面に触れる必要があるでしょうか?

この家の形は昔ながらの農家の納屋を参考にしているようですが、大胆にも、建物全体のちょうど半分の15メートルにわたる部分が宙に浮いていて、この建築をまったくの現代的偉業にしています。地面と接しているほうのコンクリート量を増やして重くし、かつ、建物全体が変形しにくい構造になっているので、こうした建築が可能になっています。この巨大なキャンティレバーをつくり出したのは、180度の発想の転換です。

構造改革とバランスのとれた予算で、不可能は可能になる。

バランシング・バーン《イギリス・サフォーク》| MVRDV
The Balancing Barn | MVRDV

60 芝生は飾り以上の存在になれるでしょうか?

この建物は植物園の入口になっていて、ニューヨーク・ブルックリンの街の喧騒と植物園の静けさがちょうど交わるところに位置しています。半分建物で、半分風景みたいになっているのは、それが理由です。この屋根はただ美しいだけではありません。雨水の集水器につながれて自然ろ過を推し進め、植物園に何千人もの来場者を呼び込むアイコンにもなっているのです。

社会的責任を意識した建築は、人と自然を再び結びつける。

ブルックリン植物園 ビジターセンター《ニューヨーク・ブルックリン》| ワイス／マンフレディ
Brooklyn Botanic Garden Visitor Center | Weiss/Manfredi

自然の建築

61 街を緑に染めることは できますか？

高さ5階分に相当するこの緑の壁には、237種7600株の植物が植えられ、パリの歴史的な街角を生きたものにしています。打ちっぱなしのコンクリートの壁に、金属、ポリ塩化ビニル、そして生物では分解できないフェルトを取り付けることで、土を使わないで植物を育てつつ、建物の構造体に負担をかけないようにしています。植物の壁は備え付けの水やり器によって順調に成長して、数年のあいだに都市の風景を変えました。

植物は歴史的建造物の命を支える。

アブキールのオアシス 緑の壁《フランス・パリ》｜パトリック・ブラン
Le Oasis d'Aboukir green wall | Patrick Blanc

62 将来の都市は 生命体となるのだろうか？

奔放な想像力で描かれたこのデザイン案（アメリカのケーブルテレビ「ヒストリーチャンネル」主催のコンペ「都市の未来」に出品されたもの）の中で、植物は太陽の自然エネルギーを利用して都市全体に電力を供給しています。成長にともなって植物は都市を包み込み、そこを人工と自然の交じりあった場所へと変貌させていきます。建物の上部では、品種改良された植物がひさしとなり、太陽エネルギーや雨を吸収します。ひさしは、開けた場所や郊外では低く、都市部に残った高層住宅の密集地では高くなっています。

都市計画にもジャングルの掟が通用する。

MEtreePOLIS（コンセプト）《アメリカ・アトランタ》｜ホルウィッチ＋クシュナー（HWKN）
MEtreePOLIS (Concept) | Hollwich Kushner (HWKN)

SHERLER FROM THE STORM

嵐からの避難所

世界的な気象や気候の変化は、人類の建造環境の危機であるとともに、チャンスでもある。自然の大災害に直面したとき、建築が第一線で私たちを守ってくれることはよくある。逆に、建築は私たちのためにその自然の力を利用することもできる。かつては100年に1度しか来なかったような大きな嵐が今では10年ごとに来るようになり、エネルギー需要が指数関数的に増加するなかで、世界はあらゆるかたちで自然に対応できる建築を必要としている。

63 建物は嵐から逃げられますか？

この建物があるのはニュージーランド・コロマンデル半島沿岸部の海岸浸食のおそれがある地帯で、不可避の巨大ハリケーンが襲ってきたときには、損壊を防ぐために建物を移動させねばなりません。このような条件を逆手に取って、この家には遊び心あるデザインが施されています。建物の構造は木製のテントのようになっており、窓の外側には高さ2階分の雨戸が取り付けられています。それをウインチで吊り上げると、ちょうどひさしのように雨を防ぎ、荒れた天気のときは建具を閉めて、家を雨風から守ります。家自体が2本のそり状の角材の上にあるため、山側に移動したり、砂浜を横切って海に浮かぶはしけの上に乗り、まったく別の場所に移動したりすることもできます。

地球は変わりつつある。
建築も変わらなくてはならない。

そりに乗った小屋《ニュージーランド・ワンガポウア》
クロッソン・クラーク・カーナチャン・アーキテクツ
Hut on Sleds | Crosson Clarke Carnachan Architects

64 紙の管に救いを見いだすことができますか？

2011年の大地震で壊滅的な被害を受けたニュージーランド・クライストチャーチの市民は、犠牲者がでたことだけでなく、市の中心部にある大聖堂を失ったことでも深い悲しみに包まれました。そこで、ある建築家が「非常用建築」を携えて立ち上がりました。紙製の筒や輸送用コンテナ、軽量ポリカーボネートの膜などを使って、即席の大聖堂をつくったのです。構造はいたってシンプルでしたが、内部空間は荘厳なものになりました。

災害後の建て直しは、創意工夫のとき。

段ボールの大聖堂《ニュージーランド・クライストチャーチ》｜坂茂
Cardboard Cathedral｜Shigeru Ban

65 環境にやさしいインフラによって スーパーパワーを得られますか?

この水力発電ダムは、1050万キロワット(3000世帯分以上)の電力を供給していますが、素晴らしいのはこれだけではありません! このダムのすごいところは周りの環境に対する配慮で、建築家は、騒音や歩行者の通路、魚の泳ぐ水路まできちんと考えて設計しています。ひきしまった形は、このダムを単なるインフラ以上のものにしています。これは、市民から大切にされている、実用的な公共の彫刻なのです。

保護は防護以上のものである。

水力発電所《ドイツ・ケンプテン》|ベッカー・アーキテクツ
Hydroelectric power station | Becker Architekten

66 遊び心は役に立つでしょうか？

私たちを取り巻く大気はますます汚れ、特に都市部ではひどい状況になっています。いったい、誰に助けを求めたらいいのでしょうか？「ウェンディ」に頼んでみてください。ウェンディは、表面積を可能なかぎり大きくとることで、チタンのナノ粒子でコーティングされた肌をできるだけ空気に触れられるようにしています。1平方メートルあたり、車2700台分の二酸化炭素を吸収するのです。ウェンディの一番いいところは個性があるという点です。大きな体に青い肌、とがっていて、水を噴射し、名前まであります。このプロジェクトは、環境保護の実験であるとともに、社会的な実験でもあったのです。

建築が個性を持ち、地球を助けることもある。

ウェンディ（2012 MoMA/PS1若手建築家プログラム 最優秀賞）
《ニューヨーク・クイーンズ》｜ホルウィッチ＋クシュナー（HWKN）
Wendy: 2012 MoMA/PS1 Young Architects Program winner
Hollwich Kushner（HWKN）

67 災害用のデザインは可能ですか?

ニューヨーク・クイーンズのハンターズ・ポイントにある河川公園は、200年前は湿地だった場所で、今でも嵐が来るとよく水浸しになります。建築家はエンジニアチームと協働して、災害に備えようとしました。周囲よりも低くなっている楕円形の広場は洪水時に水を集め、近隣地域の水害を軽減させるバッファーとしての役割を担っています。嵐が襲ってきたとき、代えがたいインフラや住宅よりも、あえてこの広場を犠牲にするという、二段構えの戦略になっているのです。

災害時、建築のおかげで優先順位をつけられる。

ハンターズ・ポイント・サウス・パーク《ニューヨーク・クイーンズ》
トーマス・バルズレー、ワイス／マンフレディ
Hunter's Point South Park
Thomas Balsley Associates and Weiss/Manfredi

68 建築は世界の終わりから人類を救えますか？

この建物は、世界中から集められた種子を守る貸金庫のようなもので、ノルウェーと北極のあいだにある離島の山中に建てられています。この最新の種子貯蔵施設は、科学者たちが絶対安全だと確信している方法で、人災や天災から食用作物を守ります。厚い岩と永久凍土層の中に建てられ、有事のために「バックアップ」された種子のサンプルが何百万種類も冷凍保存されています。停電になっても、数百年にわたって種子が取り出せるようになっているのです。

種子(ピーズ)をわれらに。

スヴァールバル世界種子貯蔵庫《ノルウェー・ロングイェールビーン》| バーリンドハウ・グループ
Svalbard Global Seed Vault | Barlindhaugkonsernet

69 建築はスポンジになれますか？

2012年、ニューヨークの沿岸がハリケーン・サンディによって壊滅的な被害を受けて以来、当局は本格的な復旧作業に取り組んできました。被害地域を今後のハリケーンから守るため、選ばれた6つのデザインチームが革新的な案を提示しました。その内容は、イーストリバー公園の周辺住民を高潮から守る、娯楽スペースを兼ねた巨大堤防から、余分な水を貯えて洪水を防ぐ緑のインフラまで、さまざまです。これはそのうちの「ビッグU」というプロジェクトで、ハリケーンによる高潮を吸収するために、緑の土手や庭園をつなげるという計画です。

禍を転じて福となす。

ビッグU:リビルド・バイ・デザイン コンペ（コンセプト）《アメリカ・ニューヨーク》
ビッグ・チーム、インターボロ・チーム、MIT CAU + ZUS + アーバニステン、OMA、ペンデザイン／オリン、スケープ／ランドスケープ・アーキテクチャー
The Big U: Rebuild by Design competition (Concept) | Big Team, Interboro Team, MIT CAU + ZUS + Urbanisten, OMA, Penndesign / Olin, And Scape / Landscape Architecture

70 建物にとって屋根の役割はいくつありますか？

温暖化が進むなか、屋根だって気候変化との闘いに参加しなければなりません。現代の技術進歩の流れに沿って、この建物は設計者（SHoPアーキテクツ）が「エネルギーの毛布」と呼ぶものを備えるでしょう。それは、さまざまな革新的技術を使って地球上のエネルギーを収集・貯蔵する屋根のことで、具体的には、ソーラーパネル、水の収集・再利用システム、そして建物の内部に日陰をつくる巨大な張り出し屋根といったものです。広さ

2万5000平方メートルにもおよぶこの研究施設のミッションは、ボツワナ国内のイノベーションや起業を支援すること。建物内にはデータセンター、エンジニアリング部門、国際コンソーシアムが運営するHIVの研究施設などがあります。

ベンチャーにだって屋根が必要だ。

ボツワナ・イノベーション・ハブ《ボツワナ・ハボローネ》| SHoPアーキテクツ
Botswana Innovation Hub | SHoP Architects

嵐からの避難所　123

SHRINK 縮む

2050年までに、世界の人口の80％以上もの人々が都市に住むことになります。
つまり、都市部ではちょっとした土地でも貴重になるということ。

どうやったらもっと小さく考えられるのでしょうか？

ポリエステル製のシェルの中は卵型の多機能スペースになっています。
バスルームとキッチンを備え、寝床や物置としても使えます。
シェルの先端部分を開けると、全体がポーチのような構造になります。

ブロブ VB3（ベルギー／メヘレン）dmvA アーキテクツ
Blob VB3 : dmvA Architecten

延べ床面積85平方メートルの透明の家。
木の中で暮らすという
コンセプトをもとにつくられました。
高さの違う床が21もあり、
家主にとってその多様性が
尽きることはありません。

House NA 東京｜藤本壮介
House NA｜Sou Fujimoto Architects

この19平方メートルの家には4つの部屋があり、
同じエリアの同じような大きさの建物と比べて
4分の1のコストで建てられました。

ボックスホーム《ノルウェー・オスロ》｜リンターラ・エガートソン・アーキテクツ
Boxhome｜Rintala Eggertsson Architects

南アフリカには2700にもおよぶ
非公式の住宅地区があり、
そこでは標準以下の環境のもとで
数百万の人々が暮らしています。
電気や水道の通っていない
このプレハブの建物には、
安全な住まいに必要なものが
備わっています。

マメロディPOD住宅ユニット
《南アフリカ・プレトリア》
アーキテクチャー・フォー・ア・チェンジ
Mamelodi POD housing unit
Architecture for a Change

半分はインスタレーションで、
半分はアーティストの住まい。
この家でもっとも幅の狭いところは71センチ、
広いところでも121センチしかありません。

ケレットハウス《ポーランド・ワルシャワ》|ヤコブ・シュチェスヌィ
Keret House | Jakub Szczęsny

この小さなオフィスは、2つの大きなビルのあいだに
フジツボのように割り込み、下に人や車両の通れるスペースを確保しています。

パラサイト・オフィス《ロシア・モスクワ》| Za Bor アーキテクツ
Parasite Office | Za Bor Architects

SOCIAL CATALYSTS

社会の触媒

都市は生き物だ。きちんと育ててやらないと、枯れて死んでしまう。建築には一人ひとりを社会に参加させ、都市を隅々まで活性化させる力がある。コミュニティは、人を集結させる旗印として建築を利用する。触媒となるのは、ユースセンターや宗教施設であったり、図書館、さらにはミツバチの巣箱であったりする。どんな用途であっても、建築は人々の地域活動を促す心強いツールなのだ。

71 子どもを荒地で遊ばせようと思いますか？

工場撤退後の荒地が常に地域社会を活性化させるというわけではありませんが、このプロジェクトでは、役割を終えた倉庫やかつての工業用地を、公園やパフォーマンス・スペースに生まれ変わらせることに成功しました。板張りの道が波のように盛り上がった野外劇場もあります。今は経済的に逼迫しているバージニア州の鉄道の町ですが、そこに産業衰退の暗いムードはなく、むしろ自然に根ざした誇りが新しく芽生えてきています。

景観建築は、茶色い荒地を緑に変える。

スミス・クリーク公園《アメリカ・クリフトンフォージ》｜バージニア工科大学デザイン・ビルド・ラボ
Smith Creek Park｜Design/Buildlab at Virginia Tech

72 汚い水の中でも泳げますか？

ニューヨークは水に囲まれた街ですが、誰もその水の中で泳ごうとは思わないでしょう。雨が降るたびに汚水が直接川に流れ込むのですから。しかし、そのうちこうした状況は一変します。川の水をろ過し、浮かべたプールに供給するという世界初の試みを、クラウドファンディングで行なうからです。この巨大な浄水器のようなプールは、川の水を1日に最大190リットルほどろ過します。おかげで川はだんだんきれいになり、皆が待ち望んでいる水辺の心地よさが醸し出され、ニューヨークのウォーターフロントには再び人が集まってくるでしょう。

あなたの街は、あなたが活用しなければならない。

＋POOL（コンセプト）《アメリカ・ニューヨーク》｜ファミリー・アンド・プレイラボ
Plus POOL initiative（Concept）| Family and Playlab

社会の触媒　133

73 ミツバチは都市の荒廃に立ち向かえますか？

廃墟となったビルに巣をつくったミツバチたちが、別の場所に移されることになりました。そこで、地元大学の建築学科の学生グループが、新しい巣として高さ7メートル弱のハニカム型タワーを設計しました。タワーには穴の開いた金属製のパネルがはめ込まれ、ハチを雨風から守ります。中には、底がガラスになった檜(ひのき)の箱が設置されていて、下からハチの動きを見ることができます。この新しい住み処は子どもにとっても大人にとっても貴重な学びの場となっていて、訪問者はこのバッファロー地域全体で起きている経済と環境の再生を目にすることになります。

さびれた都市にも、ミツバチのにぎわい。

ハチの巣シティー：エレベーターB《アメリカ・バッファロー》
ニューヨーク州立大学バッファロー校建築設計学部
Hive City: Elevator B | University at Buffalo School at Architecture and Planning

74 建築は地域の食料を賄えますか？

20世紀には工場だった建物の屋上にあるのは、広さ約3700平方メートルにもわたる、全米でも最大規模の土耕栽培による屋上農園です。地域に資することを目的とした計画の一部として、こうした農園は現在ニューヨークでは2カ所に増え、地域住民のために農園全体で毎年20トン以上の有機農作物が育てられています。この地域密着型の有機農園は、何十年も使われていなかった建物をうまく活用しているのです。

「屋上から食卓まで」運動に参加しよう。

ブルックリン・グランジ《ニューヨーク・クイーンズ》| ブロムレー・カルダリ・アーキテクツ
Brooklyn Grange | Bromley Caldari Architects

75 ペンキで街を
ひとつにできますか？

このパブリックアート・プロジェクトは、オランダ人アーティストのイェロン・クールハース&ドレ・ウルハーンと、リオデジャネイロのファベーラ（貧民街）・サンタマルタの住民とのコラボレーションによって2010年に始まりました。その結果、この地域は以前よりも活気ある魅力的な街になり、以降、彼らはこの運動を世界中に広げています。アメリカ・ノースフィラデルフィアで

は老朽化した地域を一変させ、カリブ海のキュラソー島などでは、地元の人たちと協働して荒廃した公共空間をつくり変え、良い意味で注目を集めたり、経済的な波及効果をもたらしたりしています。

前向きな変化は、数缶のペンキから。

ファベーラ・ペインティング・プロジェクト《ブラジル・リオデジャネイロ》|ハース＆ハーン
Favela Painting Project | Haas&Hahn

76 街の色で朝の通勤を変えられますか？

スロバキア・ブラチスラバ歴史地区からすぐ近くの薄暗いバスターミナルは、ずっと放置されたままでした。朝の通勤客を元気づけるため、建築家は地元の人たちにお願いして、広さ1000平方メートルの歩道を緑色の道路用ペンキで塗ってもらいました。その2年後には、この低予算デザインをさらに推し進め、クラウドソーシングによって手に入れた照明一式を、4キロメートル分の白いガムテープを使って取り付けました。この結果、明るくなった空間に活力が生まれ、かつてのくすんだターミナルとはすっかり見違えました。

心弾む公共空間は、お金よりもアイデア次第。

橋の下のバスターミナル《スロバキア・ブラチスラバ》｜ヴァッロ・サドフスキー・アーキテクツ
Bus terminal under the bridge｜Vallo Sadovsky Architects

77 デザインは女性の自立に役立つでしょうか？

非営利団体「ウィメン・フォー・ウィメン・インターナショナル」は、内戦を生き延びた人々に職業訓練を施し、コミュニティを取り戻す手助けをしています。この団体がある建築家の協力を得て、コミュニティセンターをつくりました。人々が自然に集まってくるような公共広場も含まれ、都市の消費者と農村の生産者を橋渡しする場になっています。施設が持続できるように、維持・運営は近隣に住む女性たちが行ないます。こうした取り組みによって地元民同士のつながりが強くなり、その絆が次世代のコミュニティを支えていく力になっていきます。

建築は生活を再建してくれる。

女性機会センター《ルワンダ・カヨンザ》｜シャロン・デービス・デザイン
Women's Opportunity Center｜Sharon Davis Design

78 オペラで村を元気づけられますか?

2009年、ブルキナファソの建築家フランシス・ケレは、ドイツの映画・舞台監督のクリストフ・シュリンゲジーフとともに、ブルキナファソのラオンゴという田舎町にオペラハウスをつくりました。当時すでにアフリカの映画と演劇の中心地だったこの地方の文化的なアイデンティティを高めるために、2人は信じられないような計画に乗り出したのでした。この「アフリカのためのオペラハウス」および教育センターはまだ計画の途上ですが、12ヘクタールの敷地内には500人規模の学校と保健所ができていて、地元の人々が地元の楽器を用いて美しい音楽を奏でています。

創造的なコミュニティは、自らを潤すオアシスである。

オペラ・ビレッジ《ブルキナファソ・ラオンゴ》| フランシス・ケレ
Opera Village | Kéré Architecture

79 庭の物置小屋で地域住民を結びつけられますか？

とある庭園に建てられた小さな物置小屋は、隣接する菜園部分にしっかりと日差しが当たるように、変わった形をしています。化学物質の含まれていない材料から作られ、中は日陰のミーティングスペースになっています。壁面の焼杉は、メッセージやちょっとしたメモを残す黒板としても利用されています。薄い木板で形づくられる杉綾模様（V字を縦横に連続させた模様）は内部に光を取り入れ、つる草の伸びる時期にはつる棚にもなります。

建築はガーデニングのようなもの。自分で蒔いたものは自分で収穫する。

ウッドランズ・コミュニティ・ガーデンの小屋《カナダ・バンクーバー》
ブレンダン・カランダー、ジェイソン・パイラック、ステラ・チェン＝ボーイランド
Woodlands Community Garden shed | Brendan Callander, Jason Pielak, and Stella Cheung-Boyland

80 小さい家でも すごい家になりますか？

人口統計学者によると、ニューヨークの人口は2040年までに少なくとも100万人以上増え、そのうちの多くが1人または2人暮らしの中間所得層で、市の助成金や融資の対象外になると言われています。人口が増え続けるなか、住宅の選択肢の幅を広げるために、市長が後援する「adAPT NYC」というコンペが開かれました。最優秀案はユニット工法を用いた住宅で、住戸のユニットを積み上げることで、床面積約23.2平方メートルの住宅を55戸分つくります。このアイデアがニューヨーク以外のさまざまな場所でも取り入れられれば、街の発展スピードに合わせて変化する市民のニーズに、デベロッパーが素早く対応できるようになります。

都市には教師や看護師の家も必要だ。

マイ・マイクロ・NY: adAPT NYC 最優秀案（コンセプト）| nARCHITECTS
My Micro NY(Concept) | nARCHITECTS

81 クラウドソーシングやクラウドファンディングで建物がつくれますか？

「Mi Ciudad Ideal」（私の理想都市）という運動は、自分たちの住む街の将来に対して望むことをクラウドソーシングで集めて記録し、最終的にはクラウドファンディングでその資金を募るというものです。コロンビアの首都ボゴタで始まったこの活動には、すでに13万人以上の住民が参加しています。こうしたボトムアップ型の新しい都市計画は、ラテンアメリカの街にぴったりです。急速に増加する中流層の人々が、画期的な解決案を必要としているからです。この運動の最初の成功例は「BD・バカタ」という超高層ビルで、設計はプロディジー・ネットワーク、資金提供はクラウドファンディングの世界記録を持っているBD・プロモトーレスが行ないました。都市の進化するニーズに市民が積極的にコミットし出資したという意味で、大きな前進です。

13万人寄れば文殊の知恵。

「私の理想都市」イニシアチブによるボゴタのダウンタウン活性化シナリオ（コンセプト）
《コロンビア・ボゴタ》|建築家：ウィンカ・ダブルダム、アーキ・テクトニクス／クリエイター＆ディレクター：ロドリゴ・ニーニョ・プロディジー・ネットワーク／スポンサー：ベネランド・ラメラス
Downtown Bogotá revitalization scenario from the My Ideal City initiative (Concept)
Architect: Winka Dubbeldam, Archi-Techtonics /
Creator and Director: Rodrigo Niño Prodigy Network/Sponsor: Venerando Lamelas

社会の触媒

82 建築によってチャンスが平等になったらどうなるでしょうか?

このサッカー練習場は、ナイキの資金提供によって6カ月足らずで完成しました。年齢に関係なく、2万人のサッカー選手が年間を通してプレーできる場所です。このような施設はアフリカ初で、開放的な雰囲気を目指して設計されましたが、一歩外に出たヨハネスブルグ旧非白人居住区では犯罪が日常的に起こっています。そこで、建物の防犯装置を目立たないように常時稼働させ、地域住民を受け入れています。また、建物の出入口を制限し、ファサードを木製ルーバー（視線や日光などを適度に遮断しながら通気ができるもの）でみっしりと壁のように覆いました。一方、ルーバーの内側には、広範囲にわたってガラスをはめ込み、その面は防護フェンスで囲われたメインの練習場のほうに向いています。建築家は地元の芸術家クロンクに依頼し、フェンスにサイトスペシフィックなアートを施してまで、真の目的を隠しました。

建築の任務は保護と奉仕である。

サッカートレーニングセンター《南アフリカ・ソウェト》| ルーラル・アーバン・ファンタジープロジェクト
Football Training Centre | Rural/Urban/Fantasy Project

83 図書館は知の灯台になれますか？

新しいアレクサンドリア図書館は、2300年前にアレクサンダー大王が建てた図書館とほぼ同じ場所にあります。ただ、両者の共通点はそれだけです。建物は直径160メートルの巨大な円柱がななめに切り取られてできています。ガラス張りの屋根から降り注ぐ日光は、本を傷めないよう最適な光量に調節され、室内空間を自然光で満たしています。多くの現代的な図書館と同じく、この施設の役目は本に関することだけに留まりません（もっとも、この図書館に収蔵可能な本の数は800万冊で、世界最大と言われる閲覧室もあるのですが）。プラネタリウム、4棟の博物館、情報科学の学校、保存施設などを併設したこの図書館は、地域社会の中で、新しい役割を今まで以上に担っています。

新しい屋根が古代の図書館に新たな息を吹き込む。

アレクサンドリア図書館《エジプト・アレクサンドリア》｜スノヘッタ
Bibliotheca Alexandrina｜Snøhetta

社会の触媒

84 駐車場で結婚式はできますか？

アメリカには有料駐車場が1億台分以上ありますが、すべてがいつも満車になっているとはかぎりません。このマイアミビーチの立体駐車場は、300台分の駐車スペースを使って、市民生活に役立つ場に生まれ変わりました。天井がとても高く眺めも良いので、空いたスペースを有効利用できるのです。車がないときは、朝ならヨガに、夜にはイベントの貸し会場として使われます。

効率の悪い駐車場が、優れた公共インフラになる。

リンカーン・ロード1111《アメリカ・マイアミビーチ》|ヘルツォーク＆ド・ムーロン
1111 Lincoln Road | Herzog & De Meuron

85 図書館はデジタル時代にも存在価値がありますか？

シアトル公共中央図書館の設計にあたって、デジタル時代のメディアはどう消費されているのか、建築家たちはじっくりと考えました。結果、図書館は本の利用だけに留まらない施設として再定義され、意義ある公共施設へと生まれ変わりました。ここでは、新旧問わずあらゆる種類のメディアを目にします。従来の図書分類法も再設計され、今までよりも直感的に心地よく本が選べるようになりました。このような図書館の再構成は建物の形にそのまま表れています。

図書館にも、まだまだ学ぶことがある。

シアトル中央図書館《アメリカ・シアトル》|OMA（レム・コールハース）＋LMN
Seattle Central Library | OMA + LMN

86 地下で日光浴できますか?

マンハッタンの「ハイライン」は、廃線になった高架線路がにぎやかな公共空間として蘇りうることを証明してみせました。一方、「ローライン」と呼ばれる今回のプロジェクトでは、使われなくなった路面電車のターミナル駅が地下空間のハブとして生まれ変わり、1年中さまざまなイベントや活動に使えるようになります。この計画では、「リモート・スカイライト」という最先端のソーラー技術を使い、地上の太陽光を集めて地下に送ります。そうすることで、本来は生活に適さなかった場所が、植物と人間でにぎわう空間になるのです。

都市に空間が少なくなると、その価値がよくわかってくる。

ローライン(コンセプト)《アメリカ・ニューヨーク》| raad スタジオ
The Lowline (Concept) | raad Studio

87 スイッチの切り替えひとつで周りを生き生きとさせられますか?

この軽やかですらりとした建物は、パリ第7大学のどっしりとした校舎の隣に建っています。新築の建物は広場に面し、以前からある建物の重量感と鮮やかなコントラストをなしています。開放的なつくりの1階は人々を引き寄せ、夜になると建物全体が大学のサードプレイス(自宅でも職場でもない第三の居場所)のような場所になります。

反対だから、引き寄せ合う。

M3A2文化コミュニティタワー《フランス・パリ》| アントニーニ・ダーモン・アーキテクツ
M3A2 Cultural and Community Tower | Antonini Darmon Architectes

FAST-FORWARD

未来に向かって

建物について、私たちは今までずっとひとつの固定観念を何度も何度も教え込まれてきた。コンクリートと鉄とガラスでできている、直立不動の箱。しかし近い将来、建物は私たちの経験を大きく超えて変わっていくだろう。変化は建築素材の技術革新から始まる。建築の仕方が建築そのものを左右するからだ。3Dプリンターで建てた家から、マッシュルームでできたレンガまで、現代の新技術は、ハンマーを見れば釘という、今まで当たり前だった考えの先にある新しい建築技術を思い描いている。

88 ビルで空気を きれいにできますか?

建物がスモッグを食べる時代へようこそ。2015年のミラノ万博で一般公開されたこの建物は、広さ約1万3000平方メートルにわたる、都市の空気清浄機です。建物の外壁に使われているコンクリートは空気中に浮遊する汚染物質を吸収し、それを無害な塩に変えて雨で洗い流してしまうのです。

建築のおかげで、ほっと一息。

ミラノ万博イタリア館《イタリア・ミラノ》| ネメシ・アンド・パートナーズ
Italian Pavilion | Nemesi & Partners

89 住宅を 3Dプリントできますか?

「3Dプリント・カナルハウス」という展示イベントは、オランダ独特の運河沿いの家(カナルハウス)を、3Dプリンターによって21世紀版につくり変えるという実験的な試みです。家庭用3Dプリンターを大きくしたKamerMakerという機材を使い、デジタルデータを元に本物の建材をつくるのです。この方法なら、建築家はそれぞれの現場に合わせて部材を精巧にカスタマイズできます。現場で部材をつくり組み立てるので、建材の輸送コストがなくなり、こうした家の建て方の可能性が高まります。3Dプリントの技術が現場に定着すれば、安い建材を遠くから探してくる必要はもうなくなるかもしれません。

つくることで、知識は生まれる。

3Dプリント・カナルハウス(コンセプト)《オランダ・アムステルダム》| DUSアーキテクツ
3D Print Canal House(Concept) | DUS Architects

90 石をマッシュルームに替えられますか?

この塔に使われているレンガはマッシュルームでできています。そう、マッシュルームです! この「バイオ・レンガ」は、ミラーフィルムでできた反射トレーの中で育てられたもの。トレーは塔の最上部にも使われ、日光を反射して塔の内部や周りを照らします。塔の形はエネルギー効率を考えてデザインされていて、てっぺんから暖かい空気を逃して自身を冷却します。ニューヨークの空にそびえ立ってエネルギーを浪費している超高層ビルとは対照的に、この「Hy-Fi」が垣間見せてくれる未来は示唆に富んでいます。あなたがマッシュルーム好きならいいのですけれど。

未来は栽培できる。

Hy-Fi: 2014 MoMA/PS1 若手建築家プログラム最優秀賞《ニューヨーク・クイーンズ》| The Living
Hy-Fi: 2014 MoMA/PS1 Young Architects Program winner | The Living

91 虫は建設作業員の代わりになりますか？

絹はあまり丈夫な建材には見えませんが、マサチューセッツ工科大学の研究グループは、6500匹の生きた蚕を用いてひとつの構造物をつくり出しました。まったく新しい、自然と科学技術の融合です。彼らはロボットアームをプログラミングし、金属でできた六角形の骨組みのあいだに糸を渡して、蚕の通り道をつくりました。そこに放たれた蚕は、光・熱・周囲の形状などに反応して、その環境を反映した模様を織り上げていきます。その結果できたドームは、ひょっとしたら、研究者たちの創造欲をかき立てて、これまでにない人工繊維の構造体が生まれてくるかもしれません。

建築は、美しく無駄のない自然を模倣しうる。

シルクパビリオン《アメリカ・ケンブリッジ》｜MITメディアラボ メディエーテッド・マター・グループ
Silk Pavilion｜MIT Media Lab Mediated Matter Group

92 金属は呼吸できますか？

建物の外装、つまり「スキン」は、人間の皮膚(スキン)にもっと似せるべきだ——環境に応じてダイナミックに変化することで。この考え方が「スマート・サーモ・バイメタル」のもとになっています。実験的なこの建材は、熱膨張率の異なる2種類の金属を貼り合わせたシートで、温度調整も、そのためのエネルギーも必要としません。外壁に使えば、暑い日には熱に反応して風通しを良くし、同時に太陽光も遮ってくれます。

人間は呼吸する。建物もそうすべきだ。

ブルーム（コンセプト）｜ドリス・キム・サン
Bloom (Concept)｜Doris Kim Sung

93 家が肉でつくられていたらどうなりますか？

これからは、豚の体の中で暮らせるようになるでしょう——ある意味で。この「培養肉の住まい」は、動物を1匹も殺さずにできています。培養した肉の細胞でつくる家の縮尺模型なのです。このコンセプトからうかがえるのは、従来の建材の代わりに豚の細胞を3Dプリントして、それを材料に実際の建物をつくる世界です。腐る心配はありません。培養時に添加される安息香酸ナトリウムによって、腐敗の原因となるイースト菌やバクテリア、菌類などは死滅します。未開封のトゥインキー（アメリカのよく知られたお菓子で、傷みにくいことでも有名）よりも長持ちします。

材料となる組織を考え直せば、家だって培養できるかもしれない。

培養肉の住まい（コンセプト）｜ミッチェル・ヨアキム（テレフォーム・ワン）
In Vitro Meat Habita (Concept)｜Mitchell Joachim of Terreform One

94 細菌はおかかえ建築家になれますか？

サハラ砂漠に横たわる、全長6000キロメートルもの居住可能な壁。それを人間がつくるのではなく、砂を岩に変える細菌の力を借りて育てる。これが、生物の反応によって自然に生み出される砂の建築、「デューン」（砂丘）のコンセプトです。この砂岩は、沼地や湿地にいるバチルス・パステウリという微生物がつくります。この細菌がいったん砂の中に入れば、人が中に住める頑丈な構造体を、1週間もしないうちにつくり上げられるかもしれません。砂漠の中で難民に住居をいちはやく提供する、そんな新しい可能性が開かれるのです。

砂漠は生きている。

デューン（コンセプト）《北アフリカ・サハラ砂漠》｜マグナス・ラーソン
Dune（Concept）｜Magnus Larsson

95 ウィキな建築は可能でしょうか？

「ウィキハウス」は、小さな実験ながら大きな目的を持っています。それは、一般人（つまり、建築家でない人）が最小限の道具と訓練でどこにでも家を建てられるようになることです。このオープンソースの建築システムがあれば、設計、シェア、ダウンロードから（CNCフライス盤を使った）「プリント」まで、誰にでもできるようになります。ベニア板のような、低価格かつ個別のニーズに合った板材で即座につくれる家。開発はずっと続いており、震災後の住宅建設やリオデジャネイロの貧民街の工場などで成果をあげています。

私たち"100パーセント"のためのデザイン。

ウィキハウス（コンセプト） | アラステア・パービン
Wikihouse（Concept） | Alastair Parvin

96 建物に反射運動は可能ですか?

この人目をひく「メディアTIC」という建物は、新技術推進のための協働スペースとしてデザインされました。この役割を反映して、外壁には室内の温度調整のためにクッションのように膨らむ半透明の膜が使われています。暑い日になるとセンサーが自動的に反応して、クッションが膨らんで日光を遮り、冷房費を削減します。曇りの日にはしぼんで、外光をなるべく多く室内に取り込みます。

空気でもって建築すれば、クールに過ごせる。

メディアTIC《スペイン・バルセロナ》|エンリック・ルイス=ゲリ／クラウド9
Media-TIC | Enric Ruiz-Geli/Cloud 9

97 ドローンがミサイルではなく レンガを運ぶようになったら？

「フライト・アセンブルド・アーキテクチャー」は、空飛ぶロボットが建てるインスタレーションです。高さ6メートルの構造物をつくるのに、数台の小型ドローンが1500個の発泡スチロールのレンガを運び、自らの動きを鮮やかにコントロールしながら、建物のデジタルデータに従ってそれらを置いていきます。この未来を見据えた建物のつくり方は、建築家ユニットのグラマツィオ&コーラーと発明家のラファエロ・ダンドレアのコラボレーションによって考案されました。彼らは、デジタルな設計・施工の限界を広げていく、新しい世代の建築家です。

はしごやクレーンがなければ、限界もない。

フライト・アセンブルド・アーキテクチャー（コンセプト）《フランス・オルレアン》
グラマツィオ&コーラー、ラファエロ・ダンドレア
Flight Assembled Architecture(Concept) | Gramazio & Kohler and Raffaello D'andrea

98 超高層ビルを 1日で建てられますか？

昔は超高層ビルを建てるのに何年もかかっていました。しかし、中国のあるグループが建築の常識を一新しつつあります。15階のホテルを6日間で建て、30階のホテルをたった2週間ちょっとで完成させたのです。秘訣はプレハブ化にあります。建物の大部分を工場で組み立てることで、現場での無駄と工期の遅れをなくしました。中国建築科学研究院によると、このビルの耐震性は従来の方法で建てられたビルの5倍もあります。

一瞬で建てたとしても、時の試練には耐えなければならない。

T30ホテル《中国・湖南省》| ブロード・グループ
T30 Hotel | Broad Group

99 超高層ビルを木でつくれますか？

木造の超高層ビルというと、みな眉をひそめ、いろんな質問をしてきます。地震に耐えられるのか、とか、火事になったらどうするの、とか。しかし、このデザインコンペの最優秀案は、34階建ての木造の超高層ビルです。鉄骨造やコンクリート造と同じような安全性を備えていて、従来の高層ビルより建築廃材はあまり出ず、遮音性も優れているのです。このアイデアはただの絵に描いた餅ではありません。スウェーデン最大の住宅団体であるHSBが、2023年までにビルを完成させる予定です。

新しいアイデアは木にも芽吹く。

HSBストックホルムコンペ 最優秀賞（コンセプト）《スウェーデン・ストックホルム》
ベルグ、C.F.モラー・アンド・ディネル・ヨハンソン
HSB Stockholm Competition Winner (Concept) | Berg, C.F. Møller and Dinelljohansson

100 牛があなたの家を つくることになったら？

この実験的な建物には「トリュフ」という気の利いた名前が付けられていますが、これをつくるにあたって、まず穴を掘り、そこに干し草を詰め込んで、周りにコンクリートを流し込みました。コンクリートが乾いてから、「パウリーナ」という名の子牛を中に入れ、1年にわたって干し草を食べさせると、中がえぐれて小さな洞窟のような空間ができました。最後に残るのは、つくられる過程でできた子牛のひっかき傷と干し草の跡だけです。このうえなく不格好で小さな建物ですが、スペインの夕日を眺めるには最高の場所になりました。この建物には、これからの建築を考えるうえで最も大切な考え方がしっかり盛り込まれています。従来の技術に対する信頼、先進的な環境保護の取り組み、斬新さ、そして見事なまでの単純さ……モー！

建築の未来は驚きにあふれている。

トリュフ《スペイン・ラシェ》｜アンサンブル・スタジオ（アントン・ガルシア＝アブリル）
The Truffle｜Ensamble Studio

こうして100の建物をめぐる旅を終えてみると、建築の未来には完璧で万能な答えなんてないことが明らかになったのではないでしょうか。世界のいたるところで、建築家たちはクライアントや腕利きの職人とともに熱心に働き、変わりつつある環境や社会のニーズに合わせて、他にはない建物をつくろうとしています。限界に挑み、まだ見ぬ未来へと突き進んでいます。そんな彼らには、あなたの力が必要なのです。

　傍観者のままでいたり、建築に対して受け身になったりしないでください。建築家を見つけ、建築に関する最新の考えをしっかり勉強してください。あなたが日ごろよく過ごす場所をデザインした人々と話してください。近所の人や、仕事仲間、友人、家族と話し、一緒に良い建築を求めてください。

　忘れないでください、建築は単にコミュニティを体現するだけのものではないということを。建築こそが社会をつくっているのです。建築を使いこなし、コミュニティ、そして地球にとって大切なことをそこに映し出していけるのなら、建築が日々の生活のあらゆる場面にさまざまな可能性を開いてくれることに、あなたはきっと驚くでしょう。

ハッピー・ビルディング！

写真クレジット

1. Anthony Dubber and James Morris
2. Marc Lins Photography
3. diephotodesigner, Reiulf Ramstad Arkitekter
4. diephotodesigner, courtesy of Snøhetta
5. Iwan Baan
6. Minarc (Tryggvi Thorsteinsson, Erla Dögg Ingjaldsdóttir)
7. Luis García
8. Mika Huisman
9. Roland Halbe
10. © Foster + Partners / ESA
11. Roos Aldershoff Fotografie
12. Lv Hengzhong
13. Jeff Goldberg / Esto
14. Peter Clarke
15. Morris Adjmi Architects
16. Heatherwick Studio
17. Johannes Arlt, laif / Redux
18. Roland Halbe
19. Brenchley Architects / Elizabeth Allnut Photography
20. Fernando Alda David Franck
21. Tamás Bujnovszky
22. LOT-EK
23. Bernardes + Jacobsen
24. Iwan Baan
25. A2arquitectos
26. Ricardo Oliveira Alves
27. Thomas Ibsen
28. Reversible Destiny Foundation
29. Turner Brooks Architect
30. Jan Glasmeier
31. Fernando Guerra FG+SG

POP-UP 期間限定

BULGARI Abu Dhabi Art Pavilion
NANA

PDU (Portable Dining Unit)
Cesar Rubio, courtesy of EDG Interior Architecture + Design

Floatastic
Net Martin Studio, B. Lapolla & Mahdi Alibakhshian

Head in the Clouds
Chuck Choi

Drift Pavilion for Design Miami/2012
Markus Haugg

32. Marcus Buck
33. Lucerne Festival Ark Nova 2013

34	Hufton + Crow	48	Nic Lehoux and Gunnar V. Andresson / Fréttabladid	54	Jan Kudej
35	Robert Polidori			55	Åke E:son Lindman
36	Iwan Baan			56	Johan Dehlin / 6A Architects
37	Duccio Malagamba	49	Filip Dujardin		
38	left image: Imre Solt, right image: Torsten Seidel	50	CC-BY Verd gris	57	Vo Trong Nghia Architects
		51	Steve Hall, Hedrich Blessing	58	Obie Oberholzer
39	Craft Arquitectos	52	Leonardo Finotti	59	MVRDV and Living Architecture
40	Rafael Gamo				

DRIVE ドライブ

GAS - gas station chain
Tomas Soucek

41	Marco Boella, courtesy of JDS Architects			60	Albert Večerka / Esto

Parking structure for the Tyrolean Festival Erl
Günter Richard Wett

42	Nikolaos Zachariadis and SPLITTERWERK			61	Patrick Blanc
				62	HWKN

Facade of multistory car park
Darko Hristov, courtesy of PPAG architects

43	Timothy Hursley			63	Simon Devitt
44	Studio Guilherme Torres			64	Shigeru Ban

Helios House
Eric Staudenmaier

45	Iwan Baan			65	Brigida González
46	Scagliola Brakkee			66	Michael Moran / OTTO

Fuel station + McDonald's
Giorgi Khmaladze

47	BIG - Bjarke Ingels Group			67	Albert Večerka / Esto
		53	Benjamin Benschneider	68	Crop Trust / Mari Tefre
				69	The BIG Team

写真クレジット **171**

70 SHoP Architects

SHRINK 縮む

blob VB3
Frederik Vercruysse

House NA
Iwan Baan, courtesy of Sou Fujimoto

Boxhome
Sami Rintala

Mamelodi POD housing unit
Architecture for a Change

Keret House
Polish Modern Art Foundation

Parasite Office
Za Bor Architects

71 Jeff Goldberg / Esto

72 Plus POOL

73 Hive City

74 Alex MacLean

75 Haas&Hahn

76 Pato Safko

77 Elizabeth Felicella, courtesy of Sharon Davis Design

78 Kéré Architecture

79 Dave Delnea Images

80 MIR

81 Archi-Tectonics

82 Wieland Gleich

83 Snøhetta

84 Iwan Baan

85 Ramon Prat

86 Rendering by Kibum Park. Photograph by Cameron Neilson.

87 Luc Boegly

88 Nemesi & Partners

89 DUS Architects

90 Barkow Photo

91 MIT Media Lab Mediated Matter Group

92 Brandon Shigeta

93 Mitchell Joachim, Eric Tan, Oliver Medvedik, Maria Aiolova

94 Ordinary Ltd (Magnus Larsson & Alex Kaiser)

95 CC By Lynton Pepper

96 Luis Ros

97 Gramazio & Kohler and Raffaello D'Andrea in cooperation with ETH Zurich

98 BROAD Group

99 C.F. Møller Architects & Dinell Johansson

100 Roland Halbe

謝辞

最初から最後までいつも笑顔で原稿に目を通してくれたジェニファー・クリッチェルズの見事な仕事ぶりがなかったら、この本はありえませんでした。マティアス・ホルウィッチ、TEDチームのみなさん、Architizerのスタッフにも心から感謝の意を伝えたいと思います。特に、カトリーヌ・フィンスネス、シッダルタ・サクセナ、そしてルナ・バーンフェストにはたいへんお世話になりました。世界でいちばん辛抱強いスピーチトレーナーであるクリス・バーレイのサポートがあったからこそ、この仕事を成し遂げることができました。ここに収められているすべての素晴らしい写真を撮ってくれた写真家のみなさんにも、感謝の意を表します。最後に、このような素晴らしい建物の数々を設計し建ててくれた建築家と施主のみなさんに、心から感謝します。

著者紹介

マーク・クシュナー（Marc Kushner）は、共同設立した建築事務所HWKNで建物を設計しながら、自らが運営するウェブサイトArchitizer.comで世界中の建物を紹介しています。両者に共通するミッションは、公衆と建築とのつながりを取り戻すことです。彼の考えの中心にあるのは、たとえ本人が気づいていなくても、建築は誰の心にも響くものであり、実はみんな建築が好きだということです。新しい形のメディアによって、建物やインフラなどの人工的な環境の構築に人々が主体的に関われるようになりました。それはつまり、今よりも優れた建物が都市を良くしていき、そして世界までも良くしていくことを意味しているのです。

著者のTEDトーク

PHOTO：James Duncan Davidson / TED

マーク・クシュナーは2014年のTEDカンファレンスで講演を行なった。本書『未来をつくる建築100』のインスピレーションとなった講演は、TEDのウェブサイト「TED.com」にて無料で見ることができます。
www.TED.com
（日本語字幕あり）

本書に関連するTEDトーク

マイケル・グリーン「なぜ木材を使って高層ビルを建てるべきなのか」
go.ted.com/green（日本語字幕あり）
超高層ビルを建てようとするなら、とりあえず鉄とコンクリートのことは忘れましょう。木材でつくるのです、と建築家のマイケル・グリーンは言います。30階までのビルなら（おそらくもっと高いビルでも）、木材で安全につくることができます。可能なだけでなく、そうすることが必要なのです。

アラスタ・パーヴィン「人民による人民のための建築」
go.ted.com/parvin（日本語字幕あり）
一般の市民が自分の家を自ら設計し建てられたらどうなるだろうか？　これが、オープンソースの建築（組立）キット「ウィキハウス」の中心コンセプトです。このツールがあれば、誰でも、どこにでも家を建てられるようになります。

トーマス・ヘザウィック「『種の聖殿』の建築」
go.ted.com/heatherwick（日本語字幕あり）
生物からヒントを得た独創的なデザインの最先端プロジェクトを5つ紹介します。バス・橋・発電所といった、ごく普通のものを改造する事例もあれば、成長と光を祝福する驚くべき建物「種の聖殿」も登場します。

ビャルケ・インゲルス「ワープスピードで語る3つの建築の物語」
https://www.ted.com/talks/bjarke_ingels_3_warp_speed_architecture_tales
（日本語字幕あり）
デンマークの建築家ビャルケ・インゲルスが、写真や動画を交えて、自身の鮮やかなエコデザインのストーリーを駆け抜けます。彼がつくる建築は、見た目だけでなく動きも自然と似ています。風を防ぎ、太陽エネルギーを蓄え、驚くべき光景をつくり出すのです。

TEDブックスについて

TEDブックスは、大きなアイデアについての小さな本です。一気に読める短さでありながら、ひとつのテーマを深く掘り下げるには充分な長さです。本シリーズが扱う分野は幅広く、建築からビジネス、宇宙旅行、そして恋愛にいたるまで、あらゆる領域を網羅しています。好奇心と学究心のある人にはぴったりのシリーズです。

TEDブックスの各巻は関連するTEDトークとセットになっていて、トークはTEDのウェブサイト「TED.com」にて視聴できます。トークの終点が本の起点になっています。わずか18分のスピーチでも種を植えたり想像力に火をつけたりすることはできますが、ほとんどのトークは、もっと深く潜り、もっと詳しく知り、もっと長いストーリーを語りたいと思わせるようになっています。こうした欲求を満たすのが、TEDブックスなのです。

シリーズ案内

テロリストの息子
ザック・エブラヒム＋ジェフ・ジャイルズ
佐久間裕美子 訳　本体1200円+税

ジハードを唱えるようになった父親が殺人を犯したとき、その息子はまだ7歳だった。1993年、投獄中の父はNY世界貿易センターの爆破に手を染める。家族を襲う、迫害と差別と分裂の危機。しかし、狂気と憎悪が連鎖するテロリズムの道を、彼は選ばなかった。共感と平和と非暴力の道を自ら選択した、テロリストの息子の実話。全米図書館協会アレックス賞受賞。

平静の技法
ピコ・アイヤー
管梓訳　本体1100円+税

リアルでもネットでも、いたずらに動き回っては気の散る現代社会。つながりの時代に必要なのは、立ち止まって、静かに佇むこと。内面を移動すること。世界を巡ってきた人気の紀行作家が、レナード・コーエン、マハトマ・ガンディー、エミリー・ディキンソン、パスカルといった先人の言葉や瞑想・安息日といった実例を引きながら、「どこにも行かない」豊かな旅へ招待する。

2016年秋刊行予定

恋愛を数学する（仮題）ハンナ・フライ
自然現象と同じく、恋愛にもパターンがある。

TEDについて

TEDはアイデアを広めることに全力を尽くすNPOです。力強く短いトーク(最長でも18分)を中心に、書籍やアニメ、ラジオ番組、イベントなどを通じて活動しています。TEDは1984年に、Technology(技術)、Entertainment(娯楽)、Design(デザイン)といった各分野が融合するカンファレンスとして発足し、現在は100以上の言語で、科学からビジネス、国際問題まで、ほとんどすべてのテーマを扱っています。

TEDは地球規模のコミュニティです。あらゆる専門分野や文化から、世界をより深く理解したいと願う人々を歓迎します。アイデアには人の姿勢や人生、そして究極的には未来をも変える力がある。わたしたちは情熱をもってそう信じています。TED.comでは、想像力を刺激する世界中の思想家たちの知見に自由にアクセスできる情報交換の場と、好奇心を持った人々がアイデアに触れ、互いに交流する共同体を築こうとしています。1年に1度開催されるメインのカンファレンスでは、あらゆる分野からオピニオンリーダーが集まりアイデアを交換します。TEDxプログラムを通じて、世界中のコミュニティが1年中いつでも地域ごとのイベントを自主的に企画運営・開催することが可能です。さらに、オープン・トランスレーション・プロジェクトによって、こうしたアイデアが国境を越えてゆく環境を確保しています。

実際、TEDラジオ・アワーから、TEDプライズの授与を通じて支援するプロジェクト、TEDxのイベント群、TED-Edのレッスンにいたるまで、わたしたちの活動はすべてひとつの目的意識、つまり、「素晴らしいアイデアを広めるための最善の方法とは?」という問いを原動力にしています。

TEDは非営利・無党派の財団が所有する団体です。

訳者紹介

牧忠峰(まき・ただみね)は1974年生まれ。早稲田大学理工学部建築学科卒業、同大学院修了。専攻は日本建築史。建設会社勤務の後、日本の伝統建築の良さを海外に伝えるために翻訳業に転身。主な専門は建築や観光だが、環境系やマーケティング系など幅広くカバーする。日常業務のかたわら、ウェブサイトart.kyoto.jpで、日本の古建築や庭園の魅力を発信。

TEDブックス
未来をつくる建築100

2016年10月15日　初版第1刷発行

著者：マーク・クシュナー
編者：ジェニファー・クリッチェルズ
訳者：牧 忠峰

カバー・表紙写真：マーカス・バック
ブックデザイン：大西隆介（direction Q）
DTP制作：大西隆介＋沼本明希子（direction Q）
編集：綾女欣伸（朝日出版社第五編集部）
編集協力：石塚政行（朝日出版社第五編集部）

発行者：原 雅久
発行所：株式会社 朝日出版社
〒101-0065 東京都千代田区西神田3-3-5
tel. 03-3263-3321　fax. 03-5226-9599
http://www.asahipress.com/

印刷・製本：図書印刷株式会社

ISBN 978-4-255-00956-8 C0070

Japanese Language Translation copyright © 2016 by Asahi Press Co., Ltd.
The Future of Architecture in 100 Buildings
Copyright © 2015 by Marc Kushner
All Rights Reserved.
Published by arrangement with the original publisher, Simon & Schuster, Inc.
through Japan UNI Agency, Inc., Tokyo

乱丁・落丁の本がございましたら小社宛にお送りください。
送料小社負担でお取り替えいたします。
本書の全部または一部を無断で複写複製（コピー）することは、
著作権法上での例外を除き、禁じられています。